墨安
MO KE
SHUFA XILIE
CONGSHU

书法系列丛书
SHUFA XILIE CONGSHU

中国历代名碑名帖原碑帖系列

张猛龙碑

刘开玺 编著

美
黑龙江美术出版社

出版说明

张猛龙碑立于北魏孝明帝正光三年（五二二年），全称魏鲁郡太守张府君清颂之碑。碑文楷书，碑阳共二十六行，每行四十六字，后四行为题名及年月。碑阴刻有人名共十二列，字数不等。碑额楷书三行共十二字，无撰书人姓名。碑文记载了张猛龙兴办教育的事迹。现存放在山东曲阜孔庙中，是魏碑后期佳作之一。此碑碑额、碑阳、碑阴三部分书法风格不尽相同。碑额大字端严奇伟，碑阴文字则潇洒恣肆，从而与碑阳文字的方整刚健互相辉映，形成完美的统一。

张猛龙碑运笔刚健挺劲，点画方劲浑厚，字体奇宕舒展，富于变化，用笔方整雄强，雄健清峻，毫无拘谨板滞之感。该碑的用笔已经完全摆脱了隶书的痕迹，开启隋唐楷书之先河，是楷书发展成熟的重要标志。

此碑在宋代已被人发现，到了清代，经过包世臣等人的褒扬推崇，名声大振，蔚为一代书风。

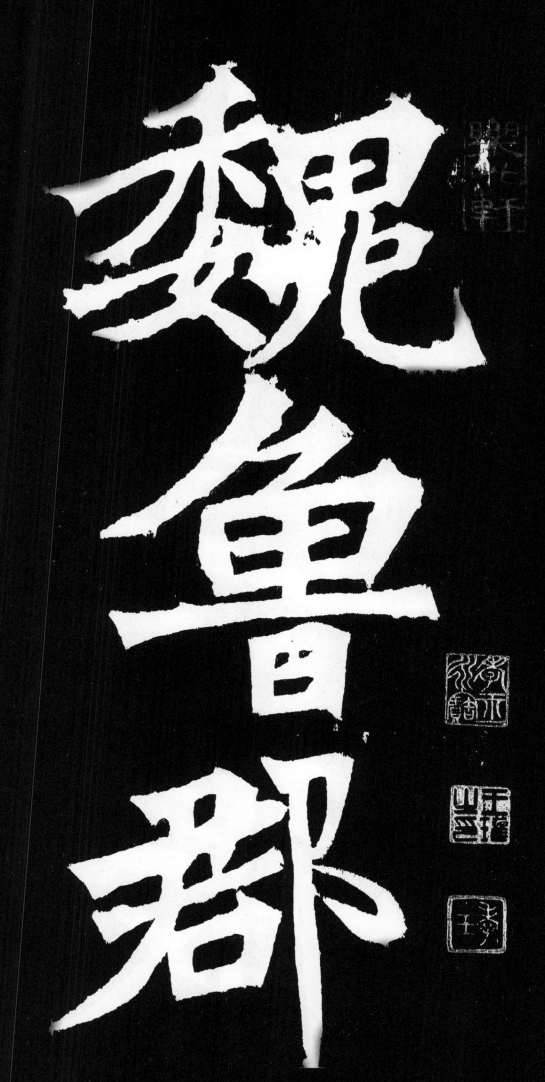

魏鲁郡

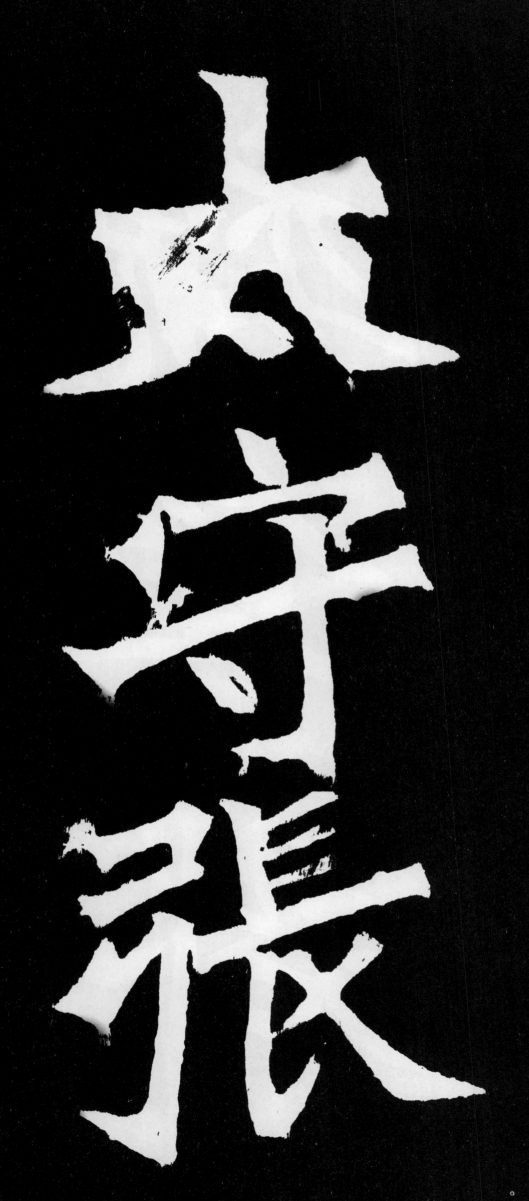

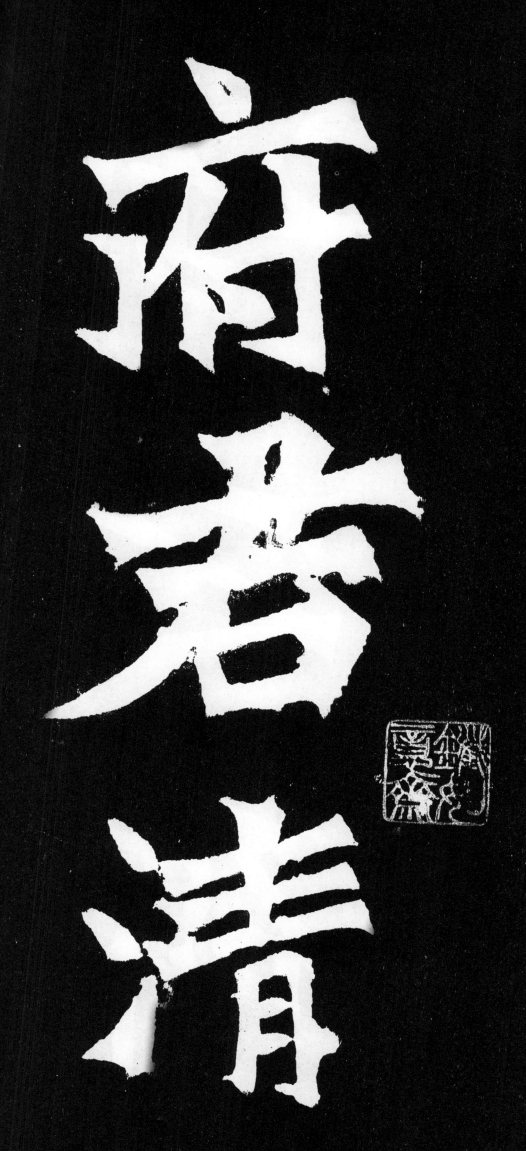

頌之碑

碑頌後記
碑賜楷遜

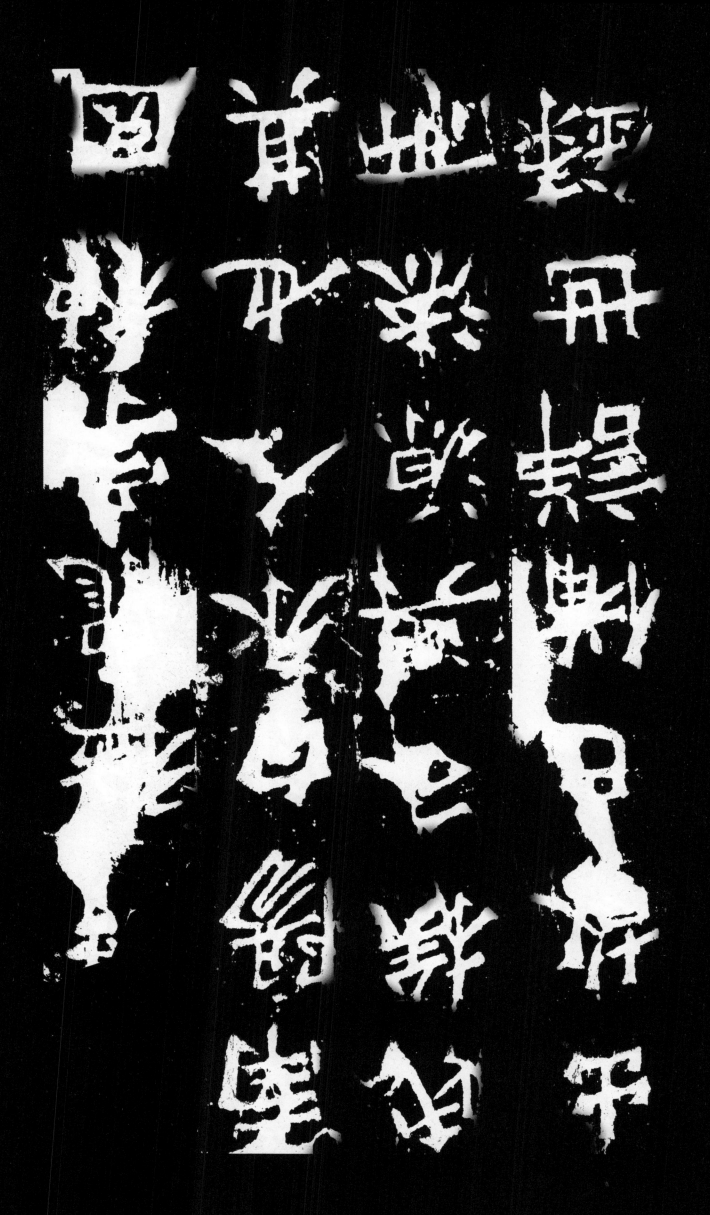

五

散氏盘铭文拓片局部
西周晚期青铜器
现藏台北故宫博物院
篆书

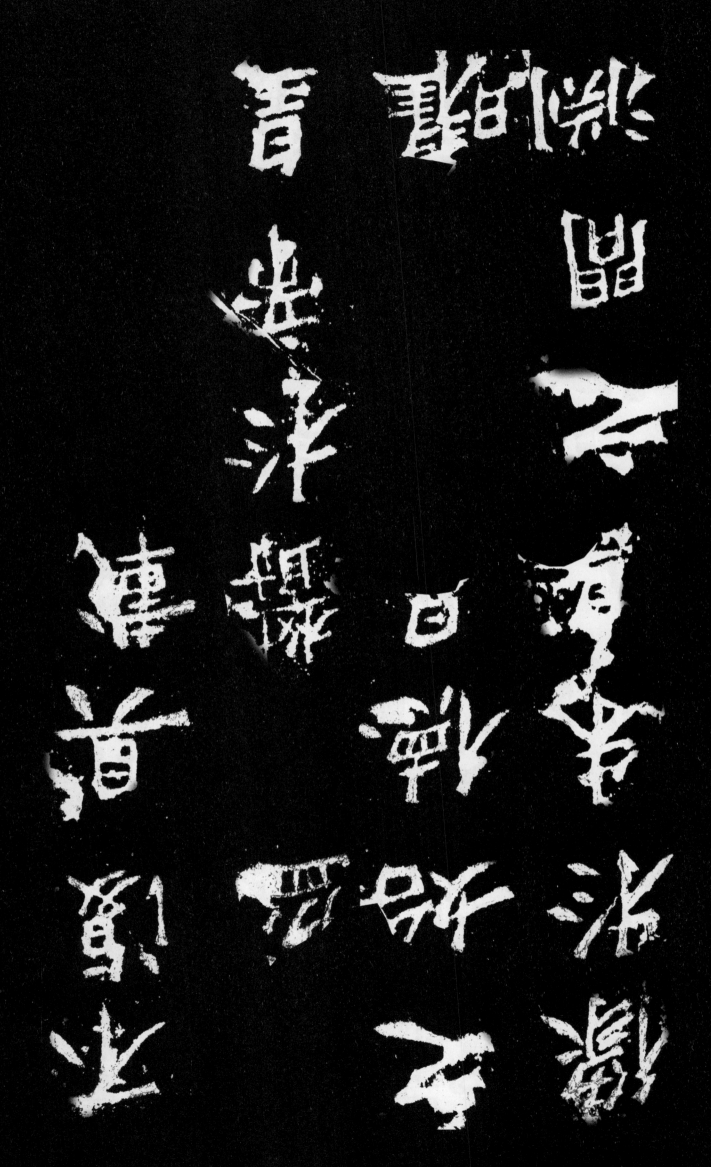

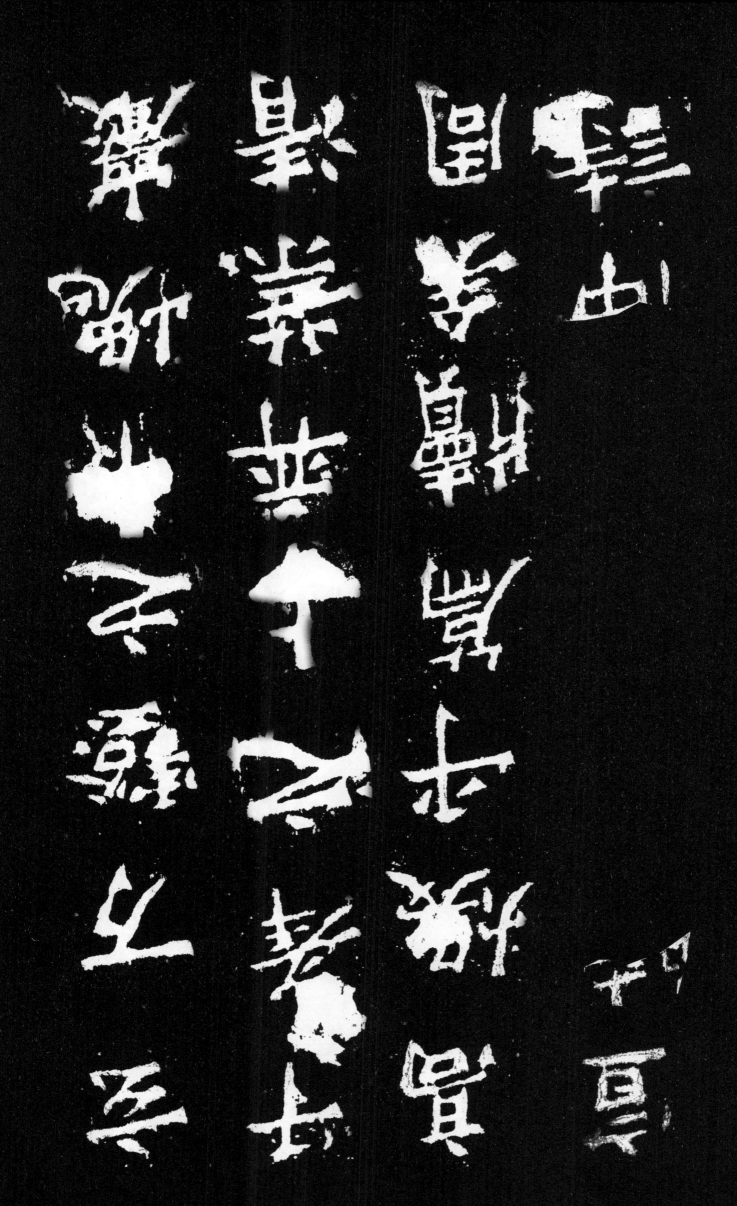

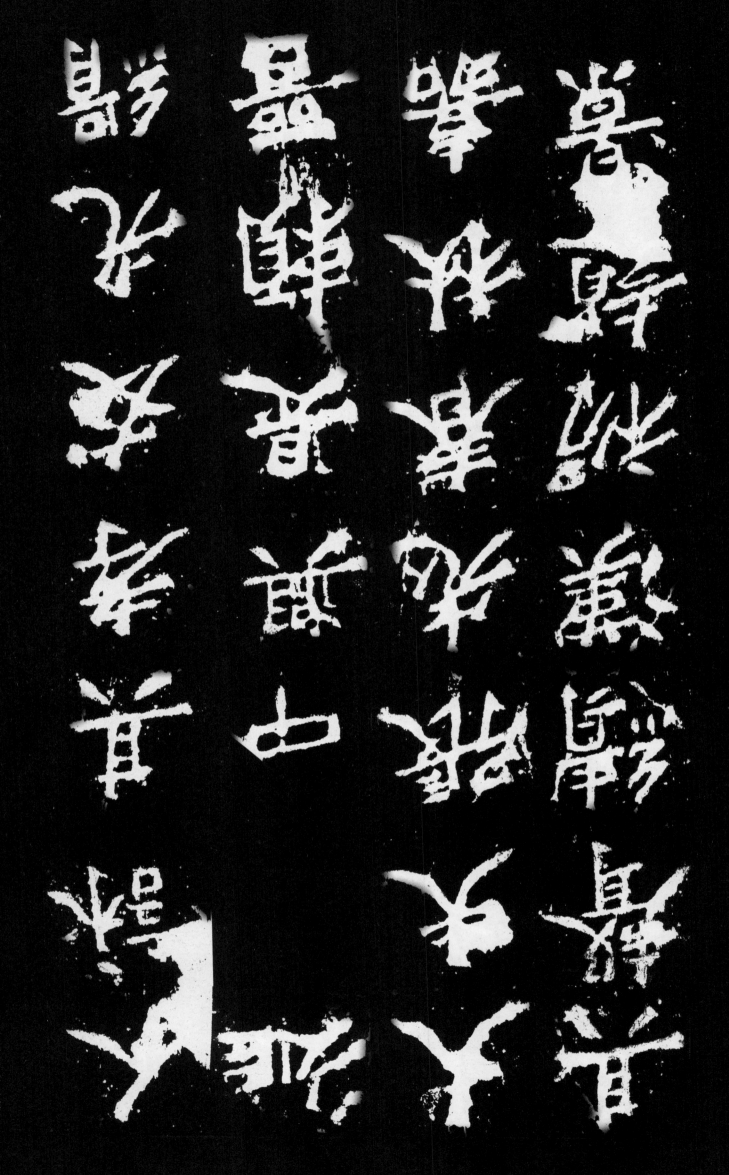

人虞舜者名重华也
唐尧以中□天下
天子称舜本纪号虞
是禅位以帝者禅让

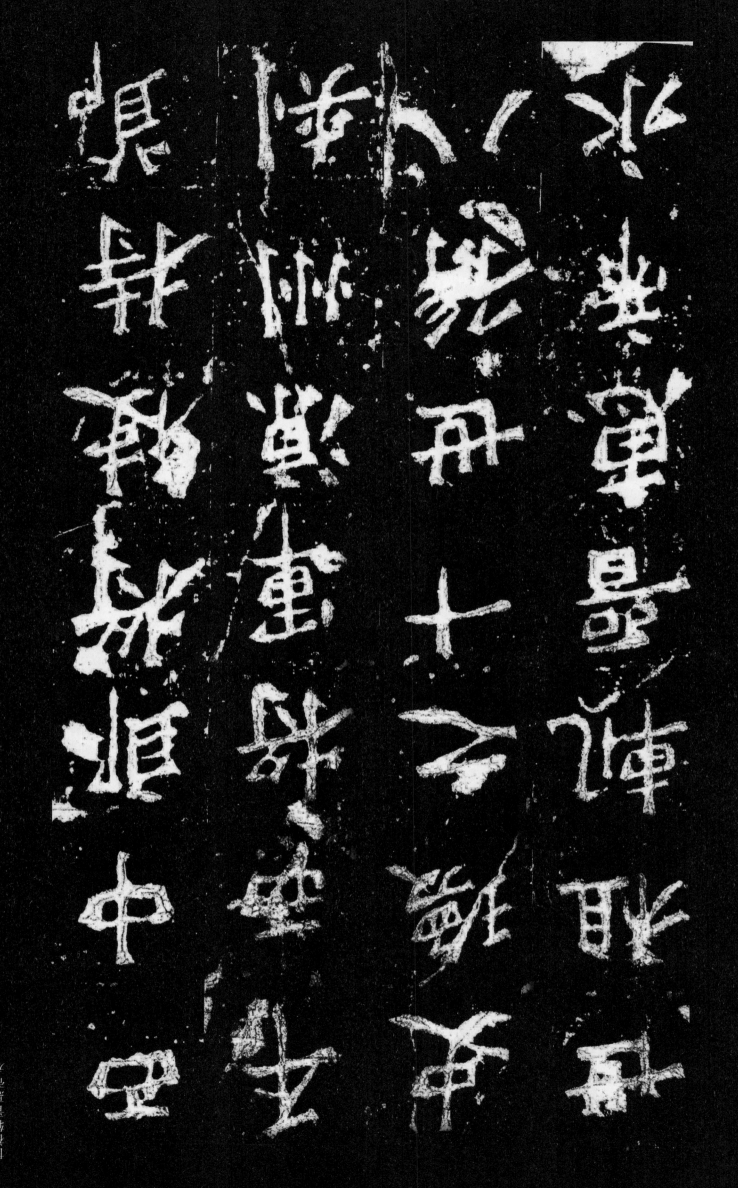

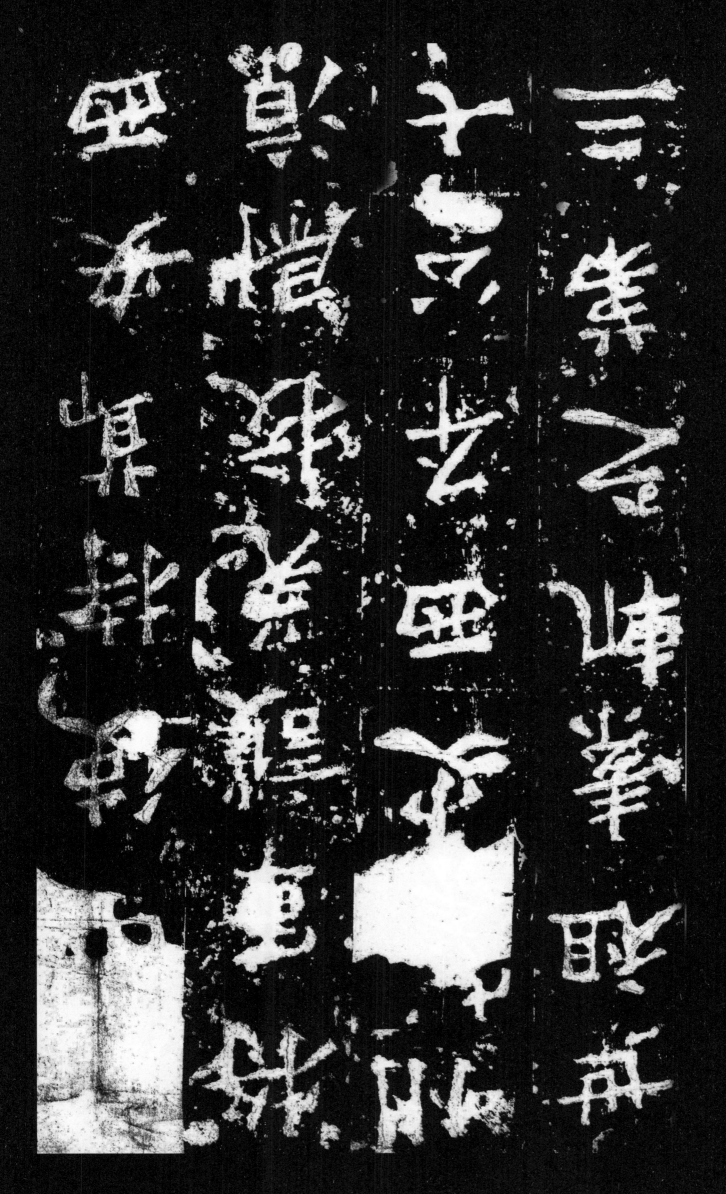

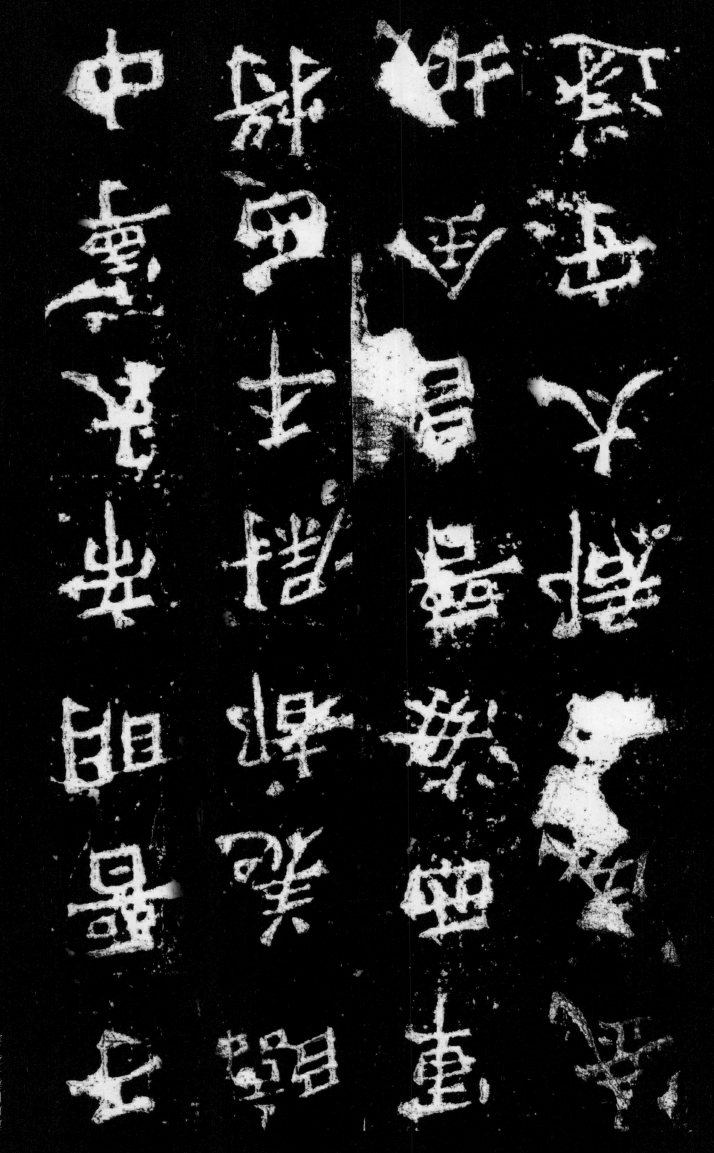

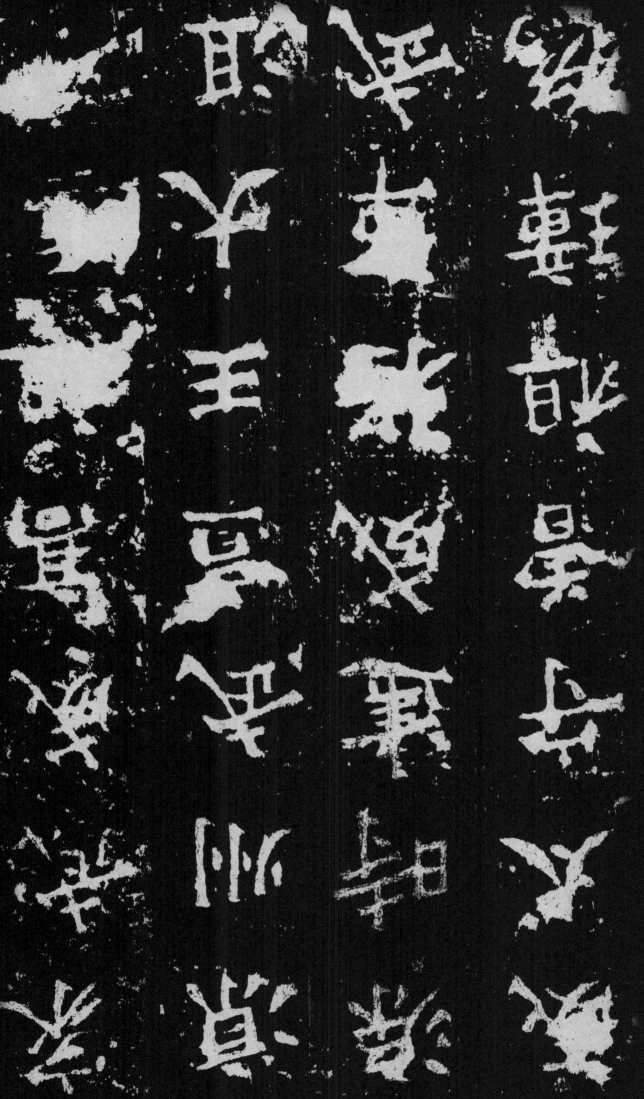
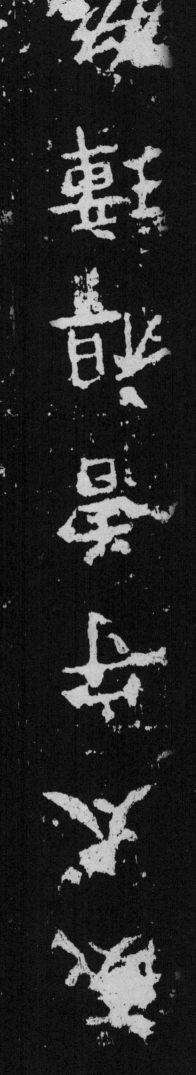

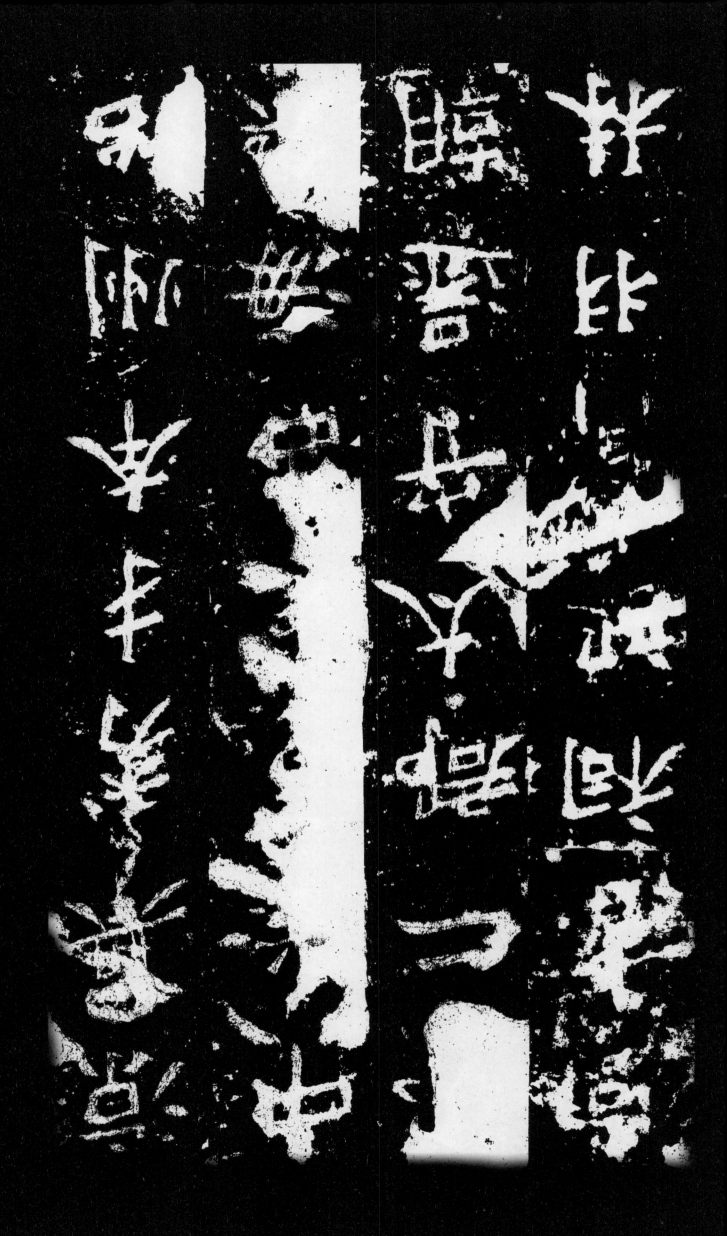

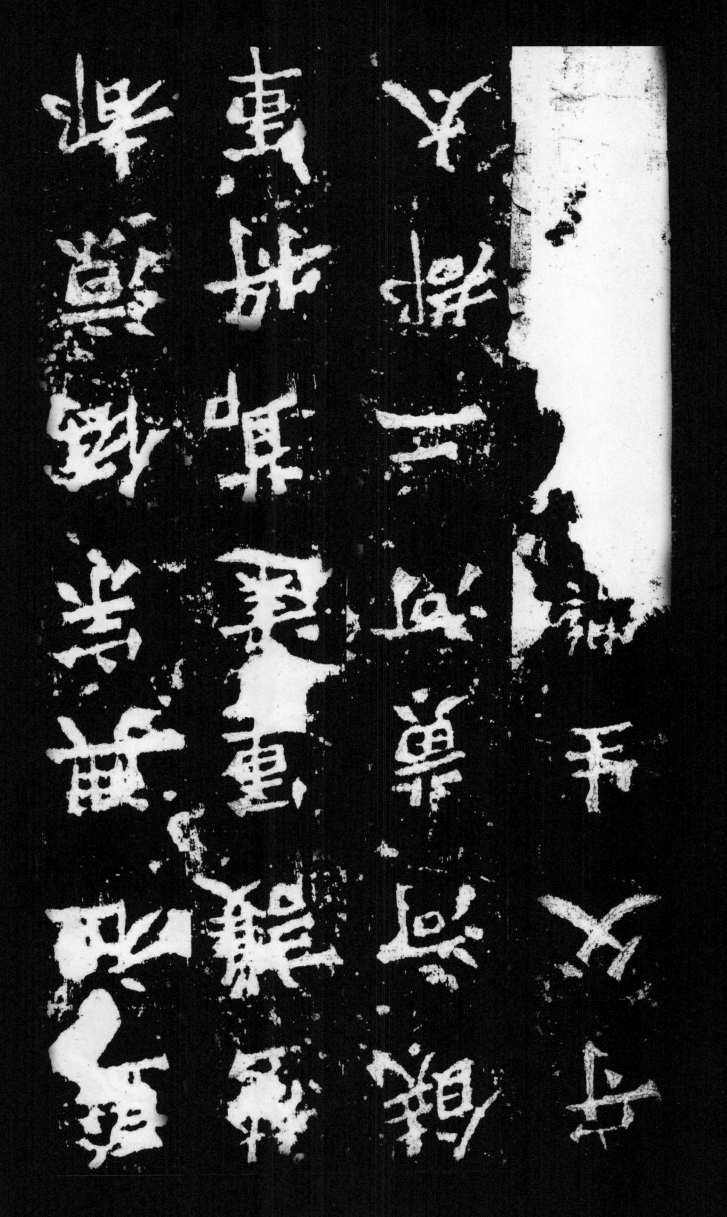

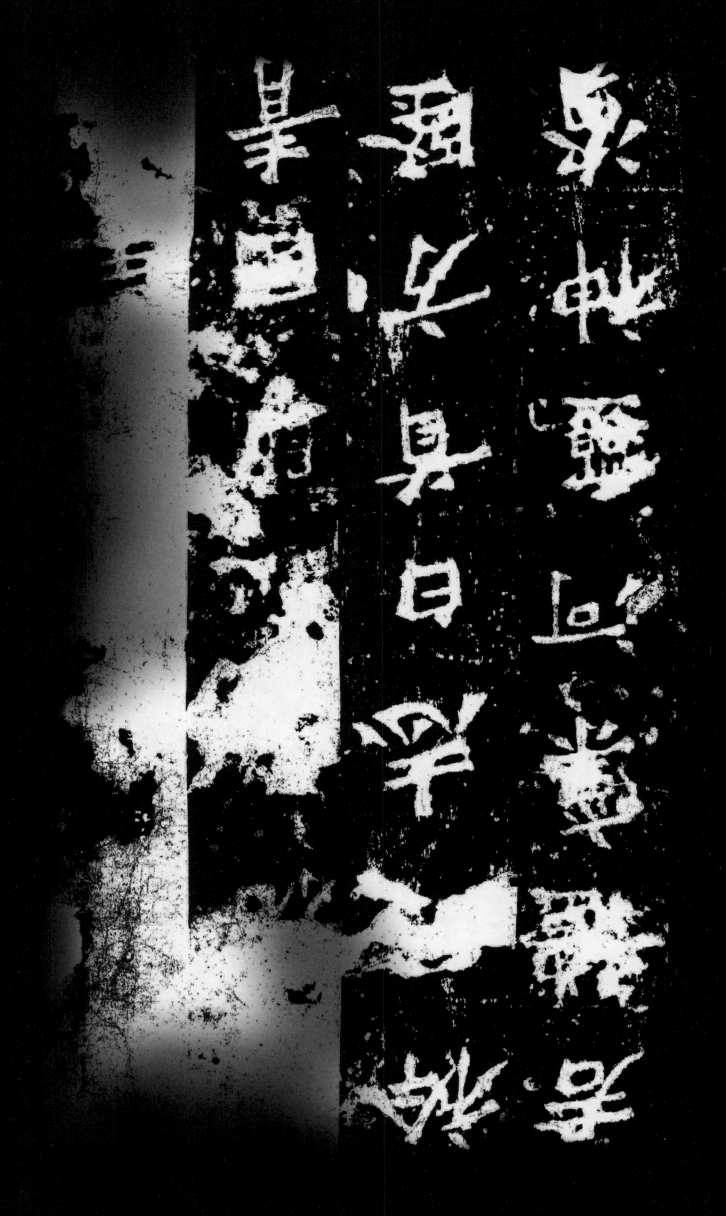

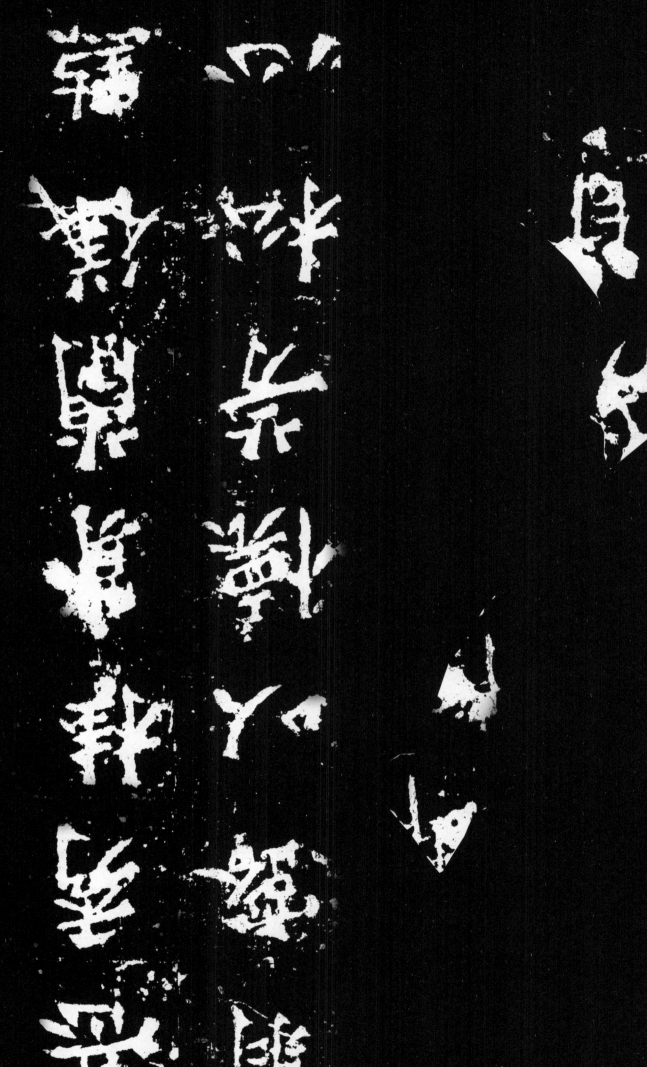

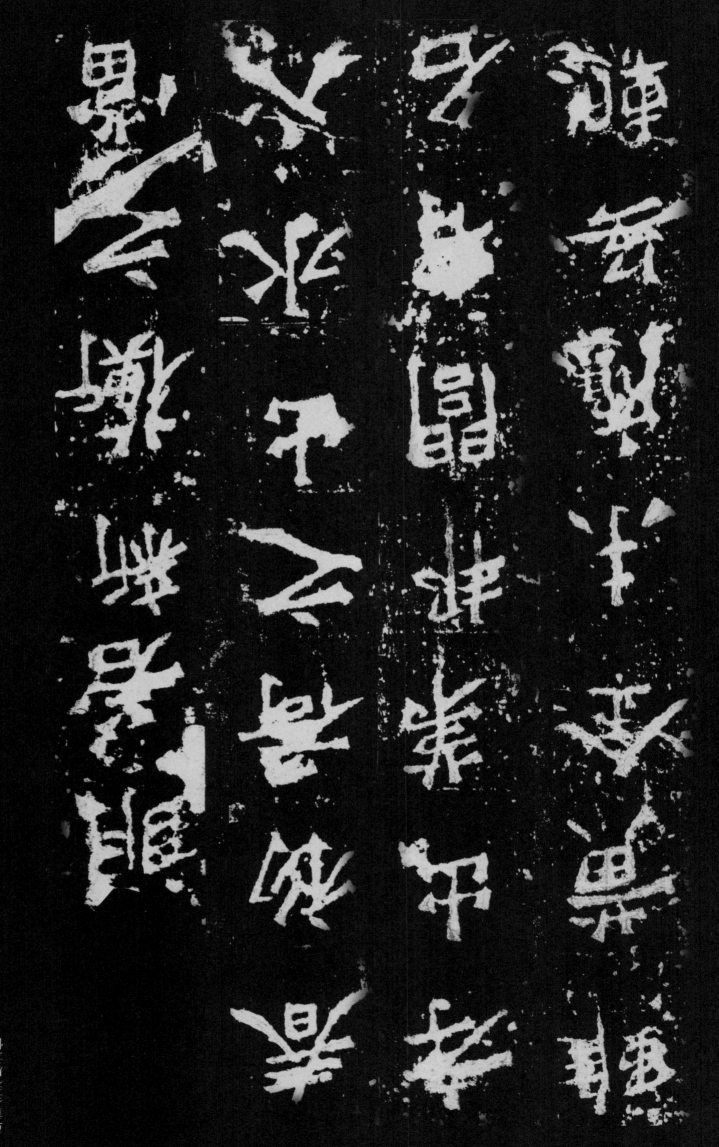

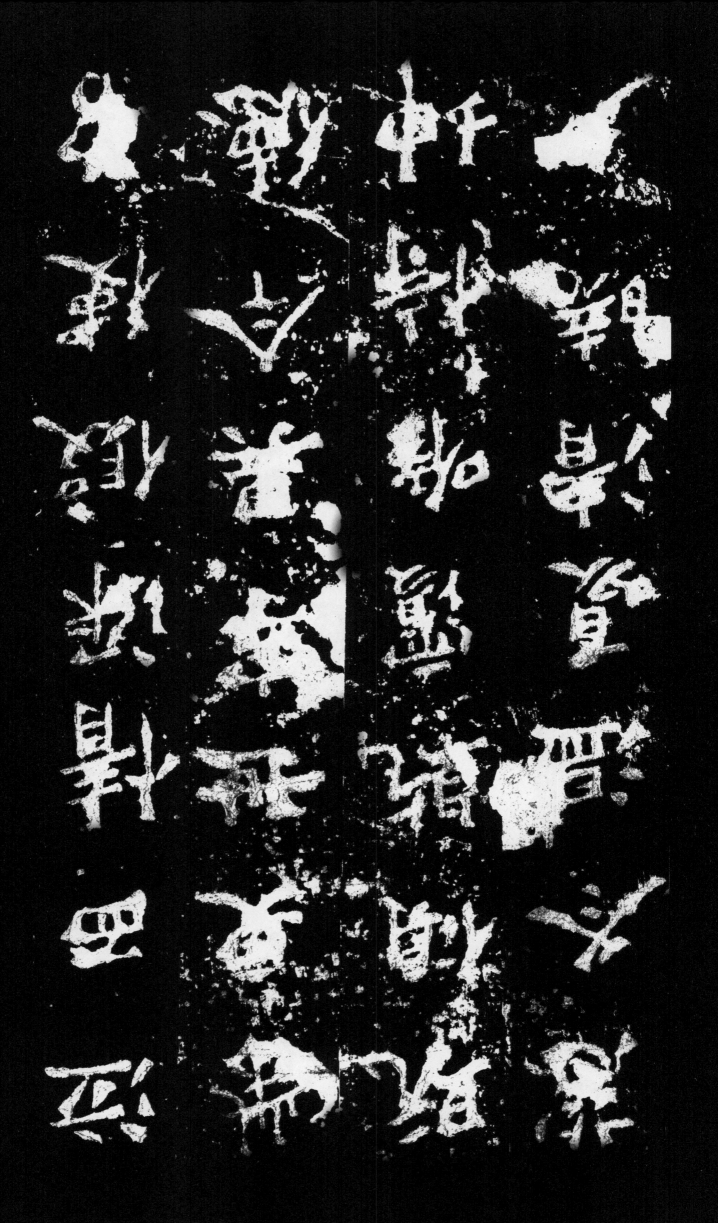

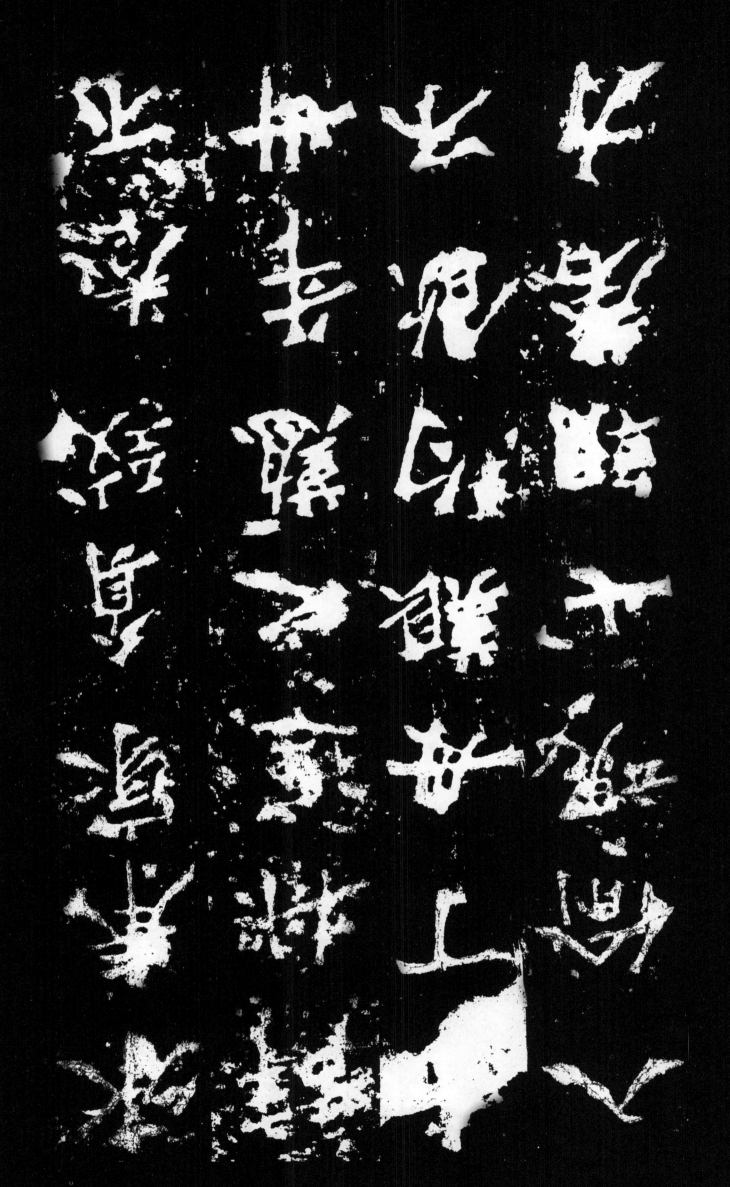

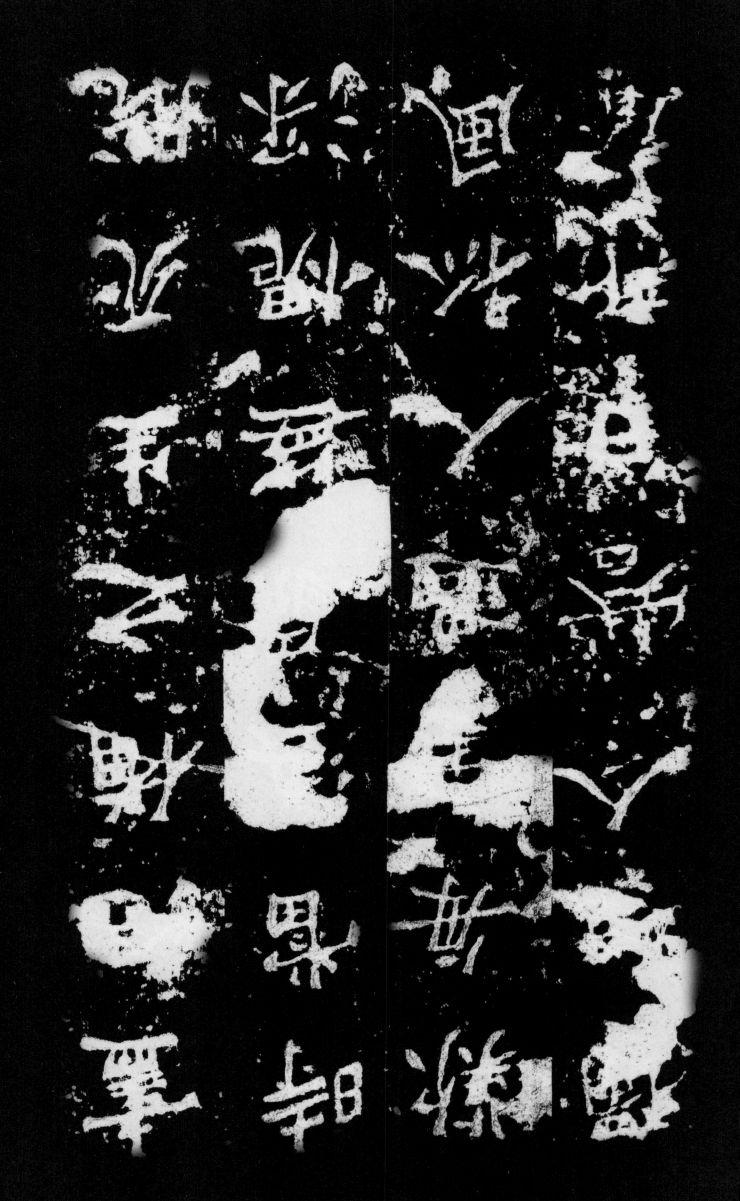

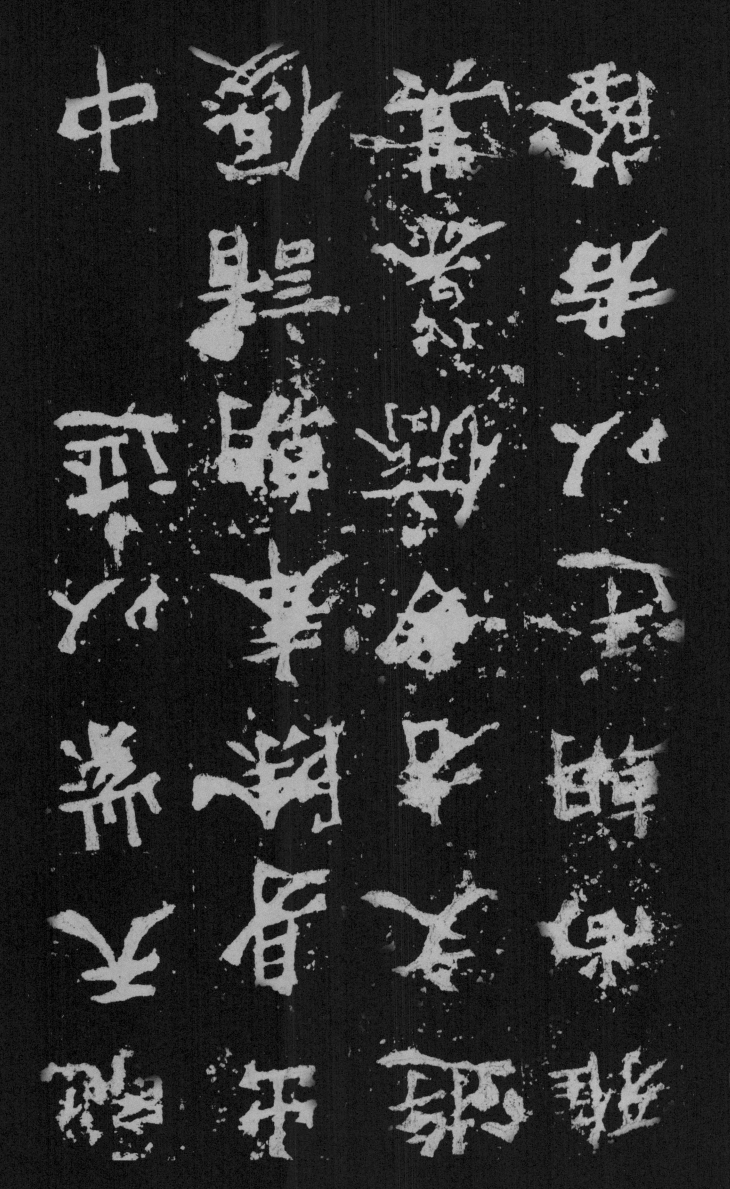

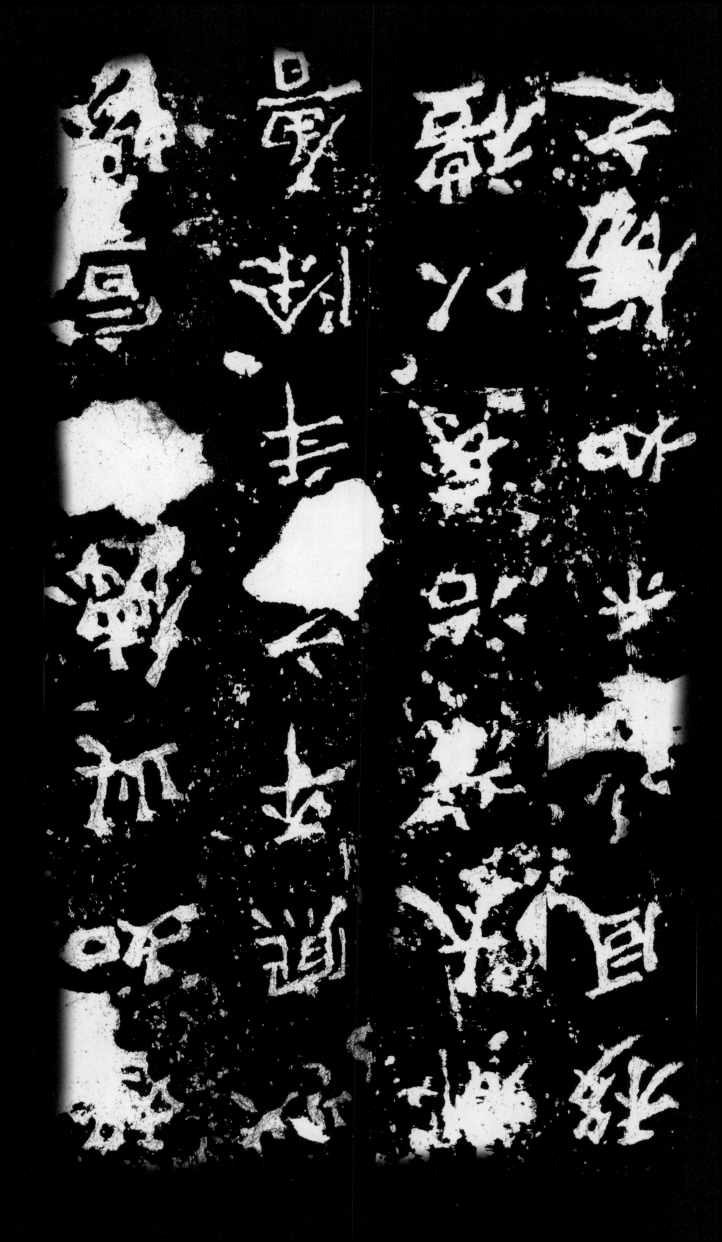

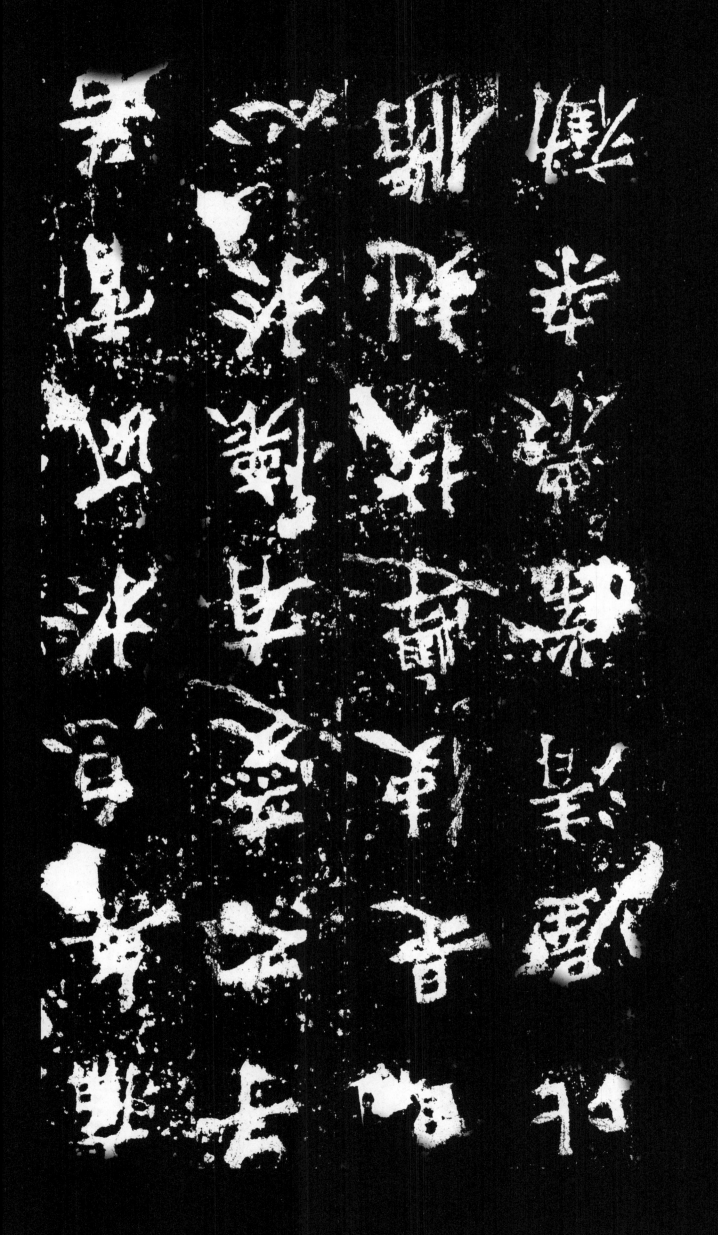

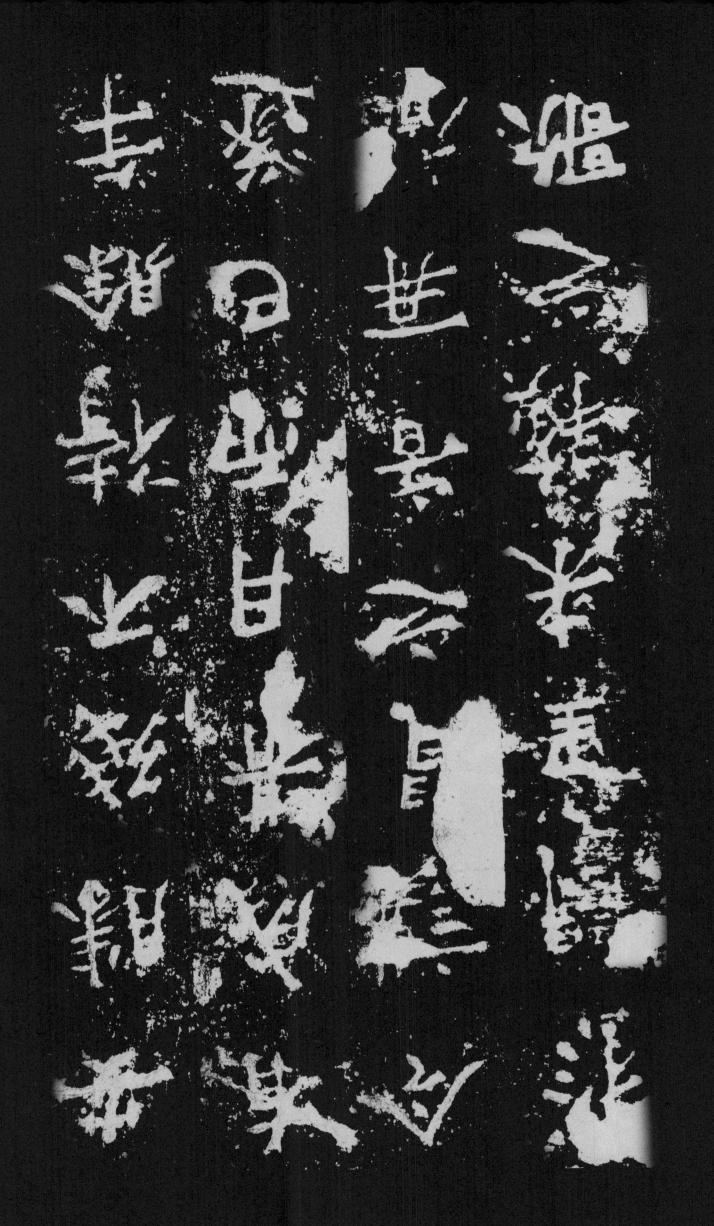

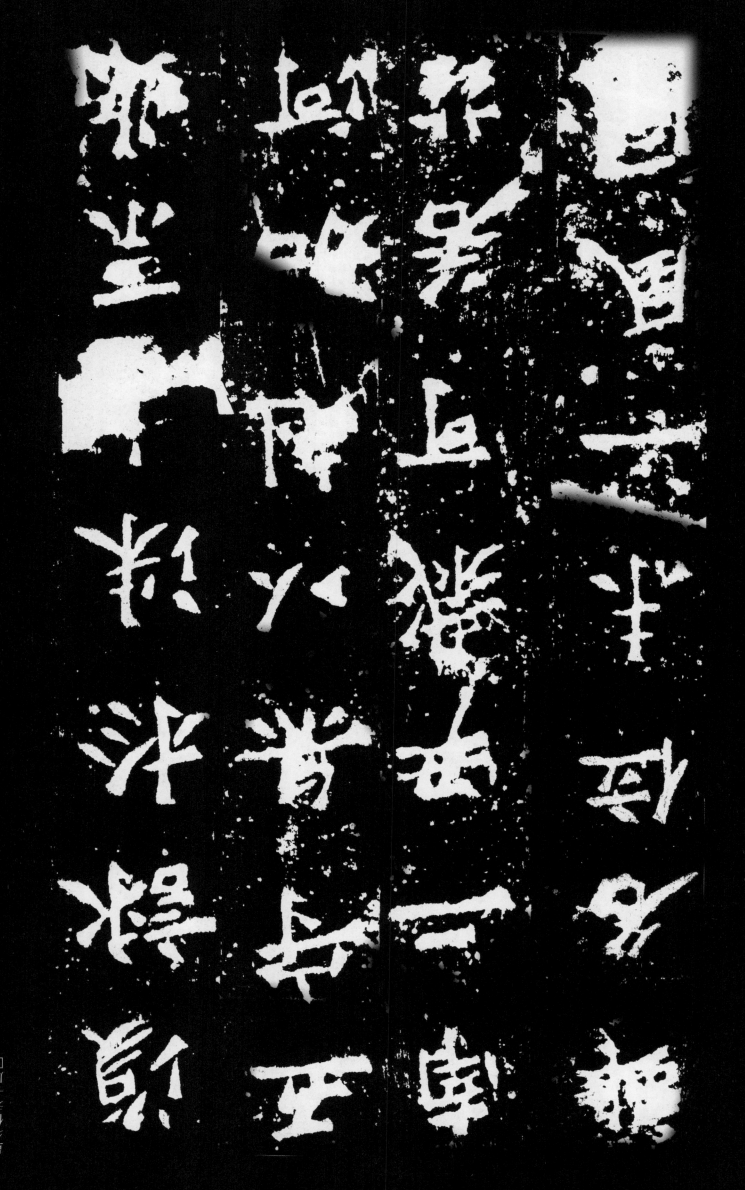

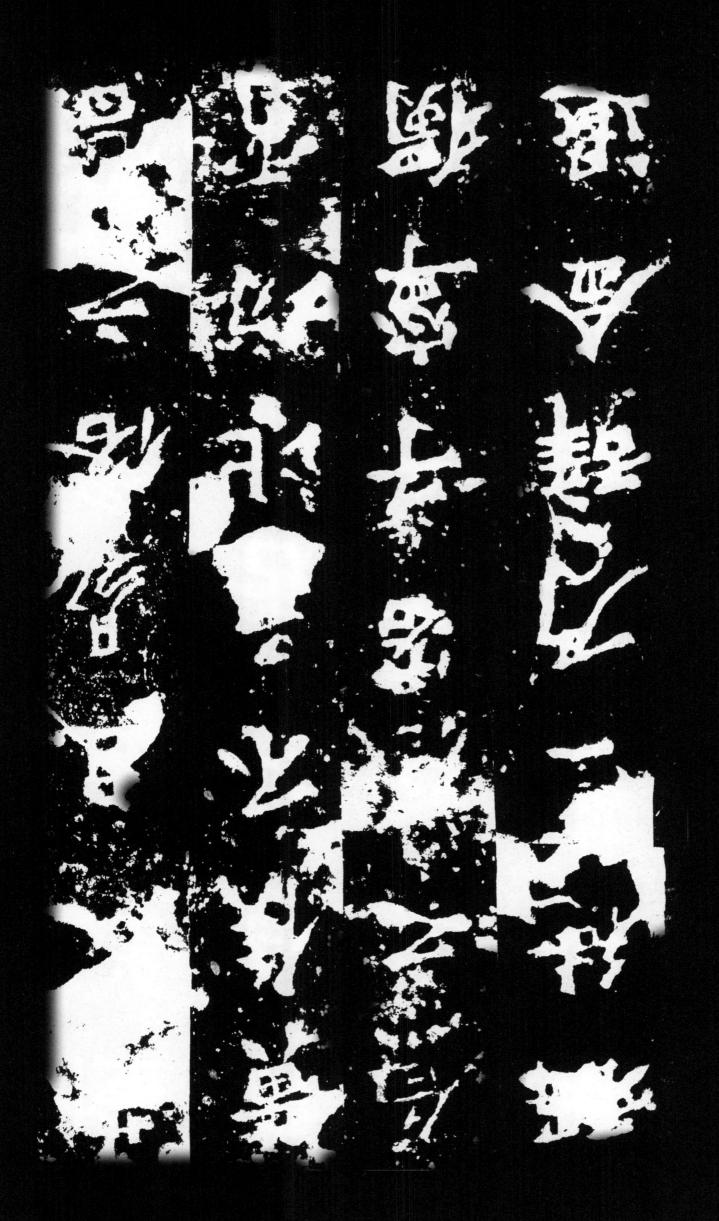

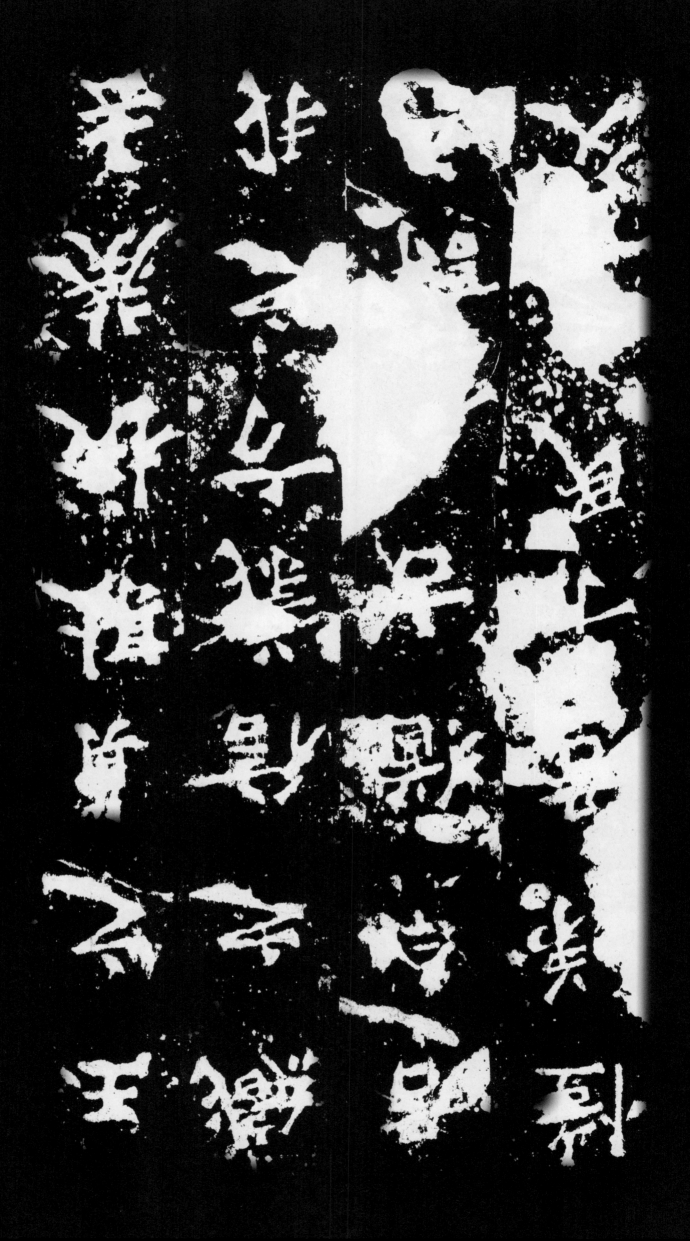

王懿荣将所藏甲
骨售之商人范估，
从此甲骨之名大
噪，售价日昂。

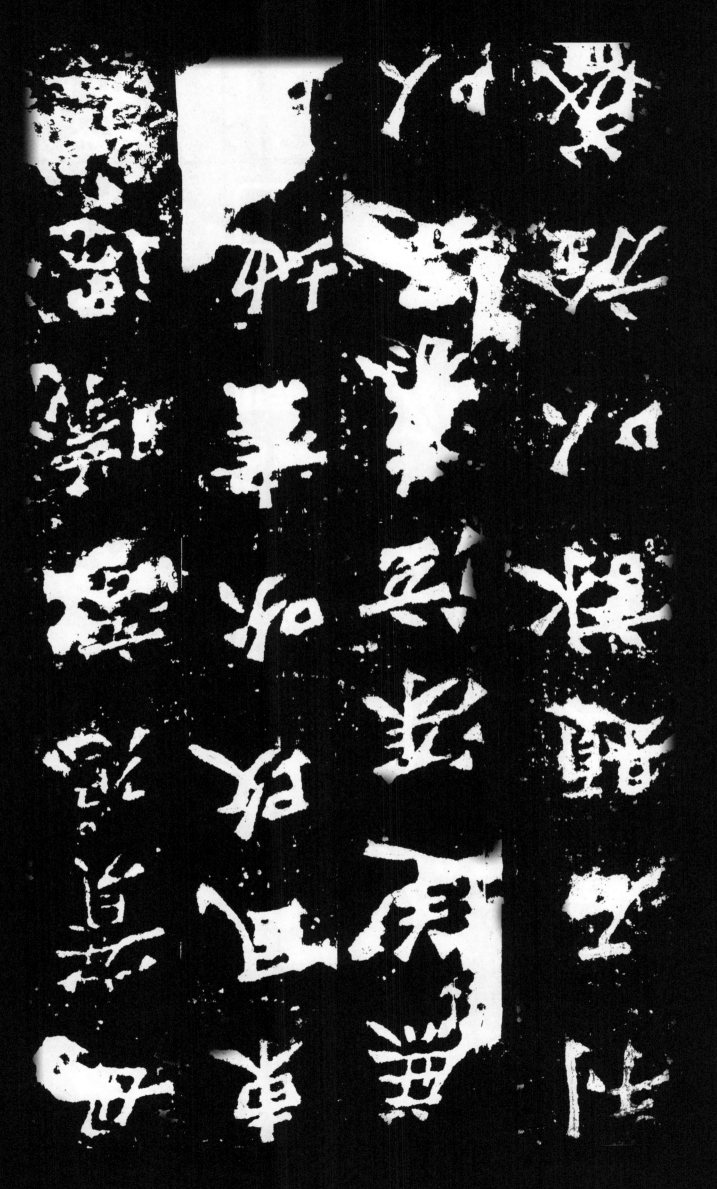

三二

此页石鼓文拓本
以清嘉道间旧拓
国氏藏本为底本
参校他本而成

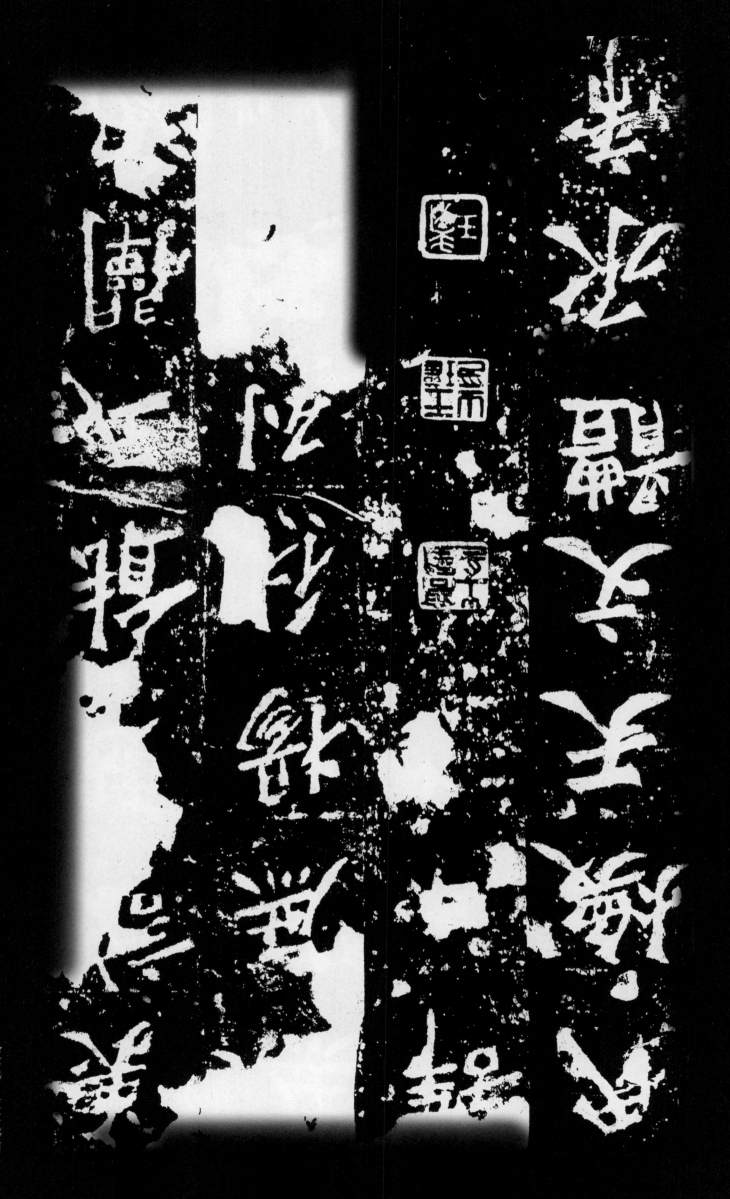

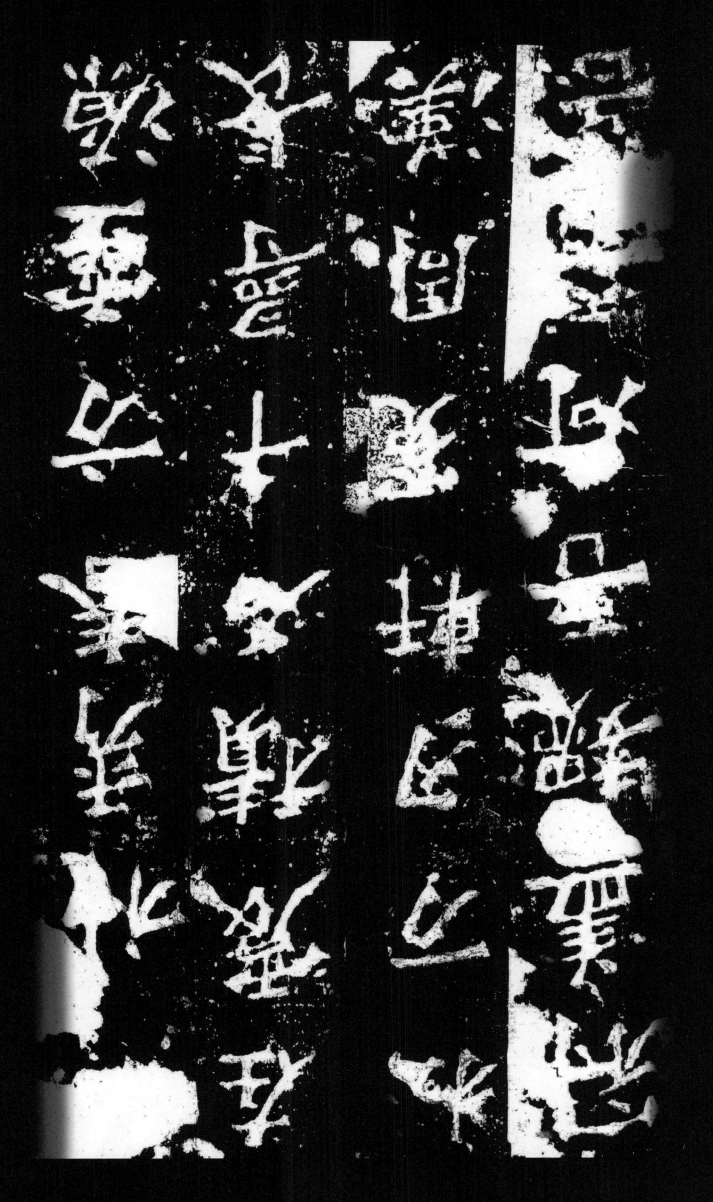

隋蘇慈墓誌
銘搨本局部
改拓剪裱近
現此頁諸字

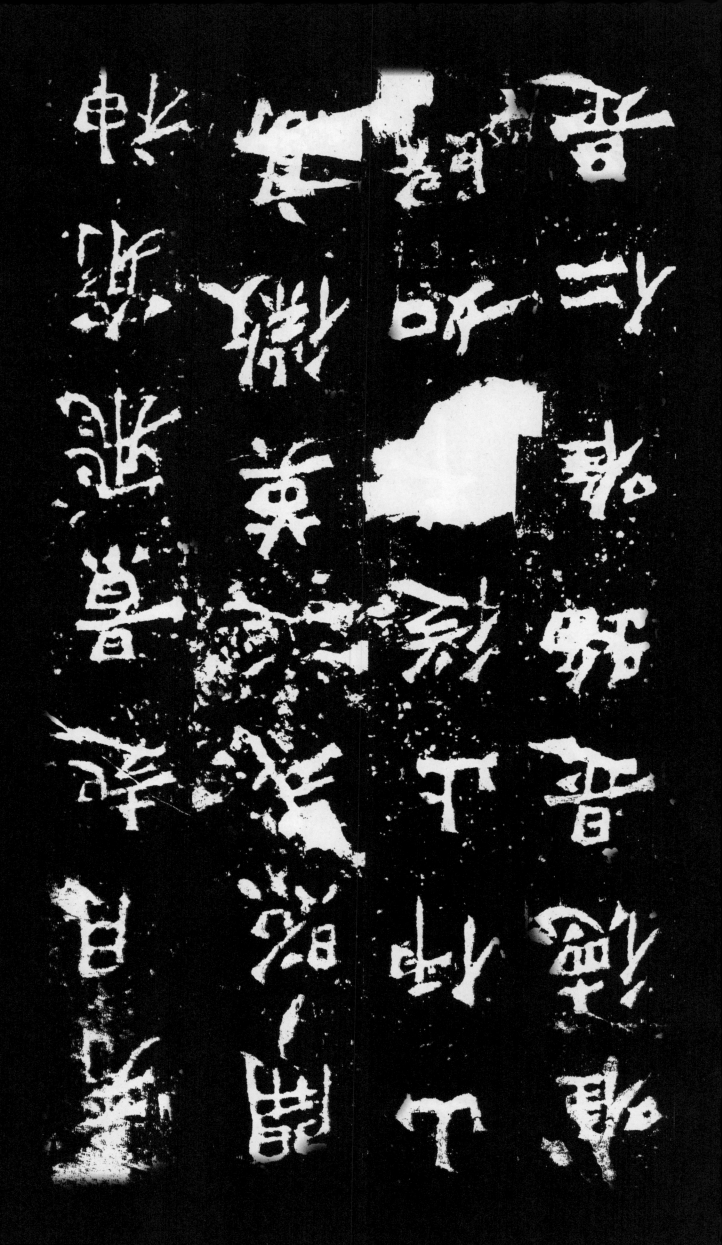

晋之世爲晋卜世
曰晋图案以卜世爲
王濬墓等于此
据古之高田等

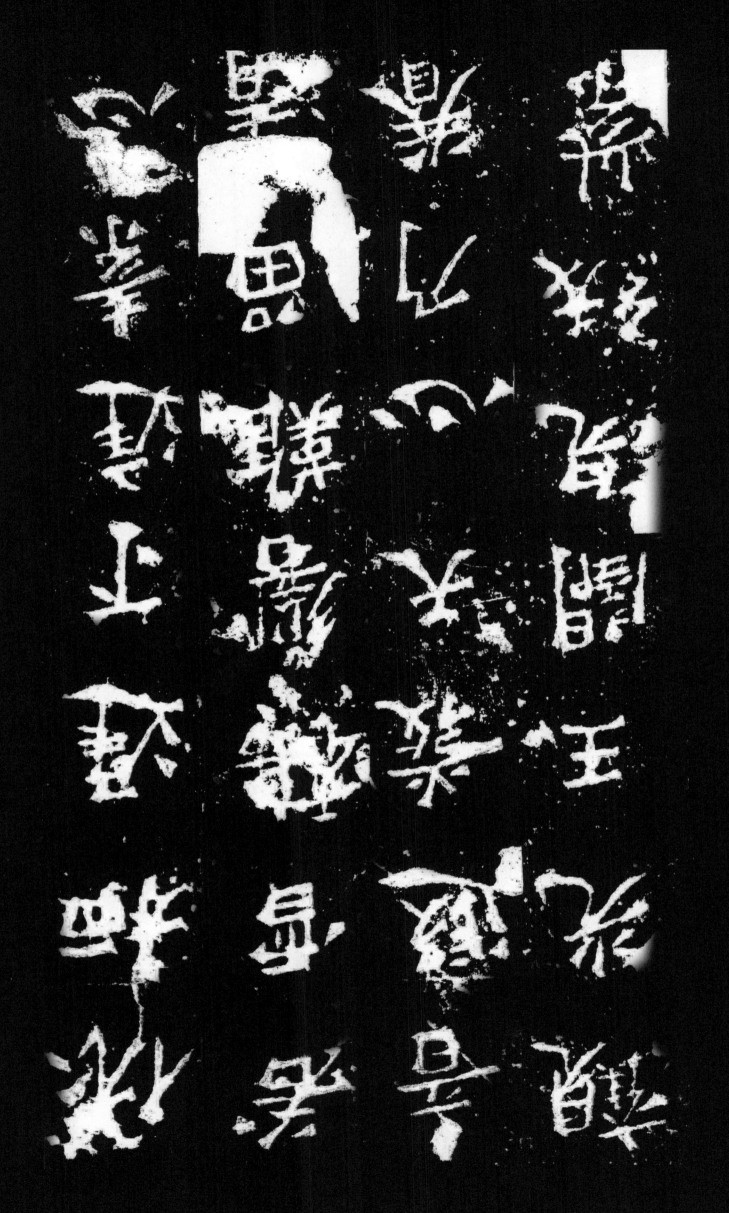

三五

此是张迁碑
碑阴之首行
也其刻画仍
作篆书笔法

张迁碑碑阴

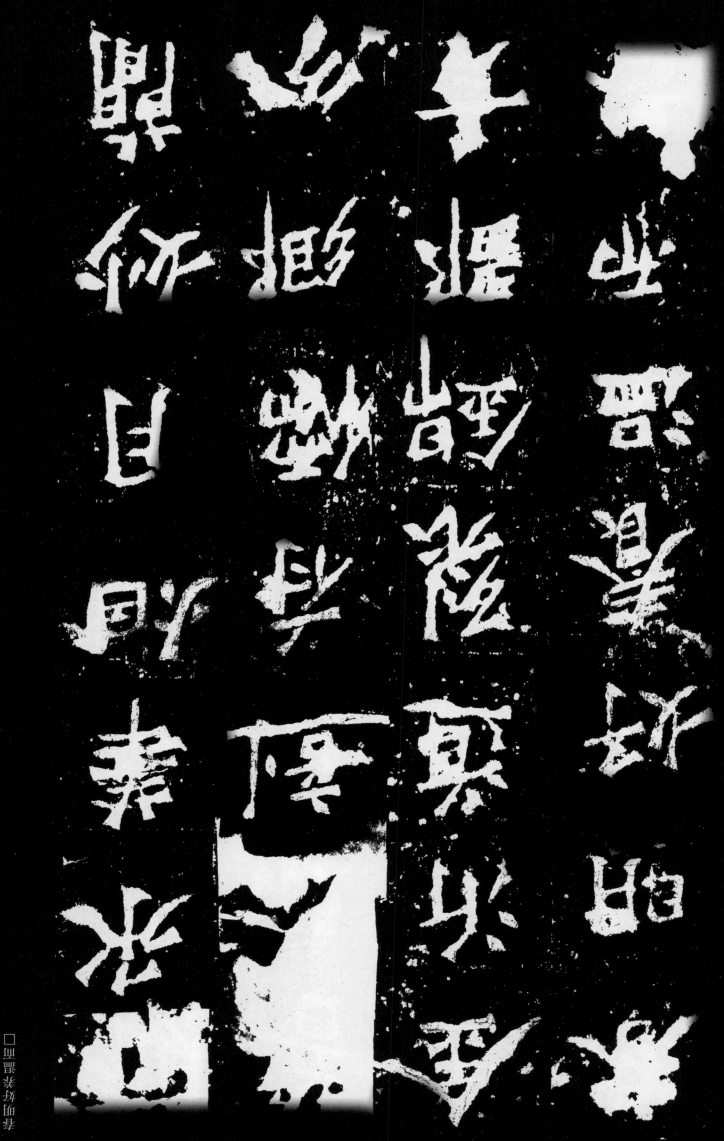

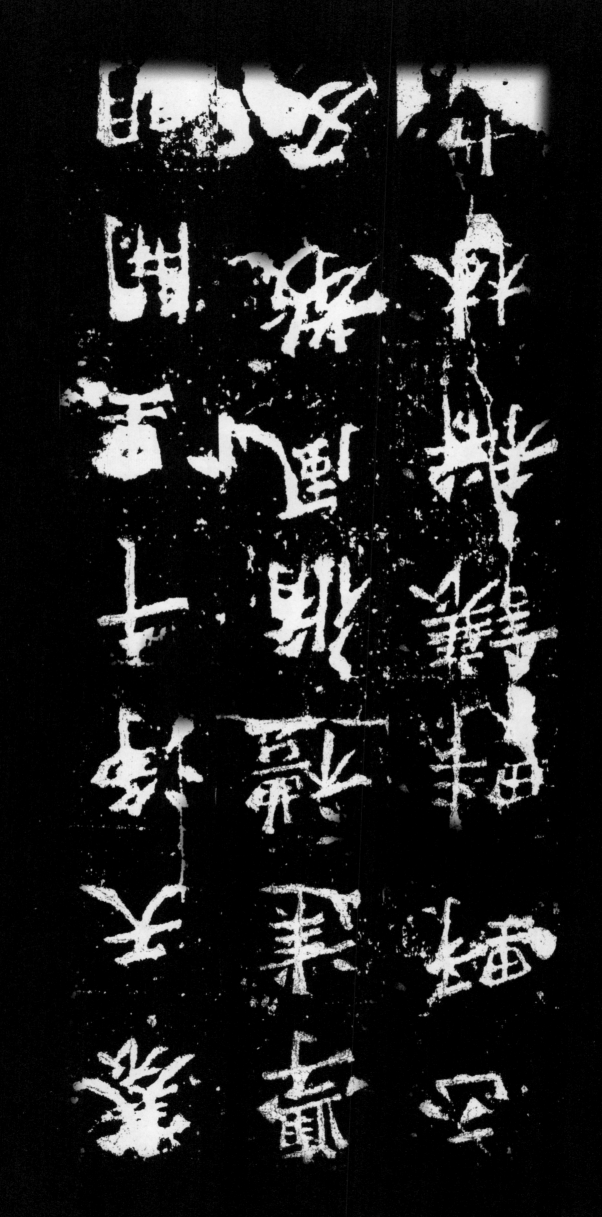

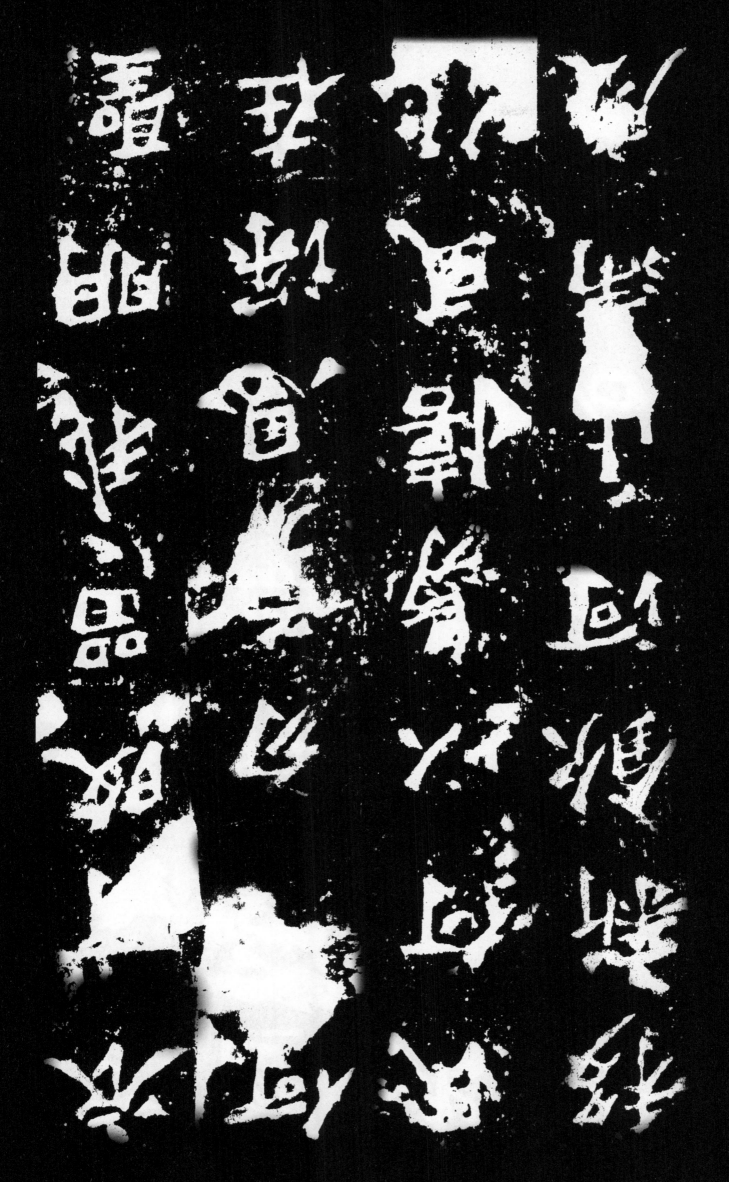

石鼓文又称籀文
為我國現存最早
的石刻文字其書
法古茂雄秀冠絕
古今

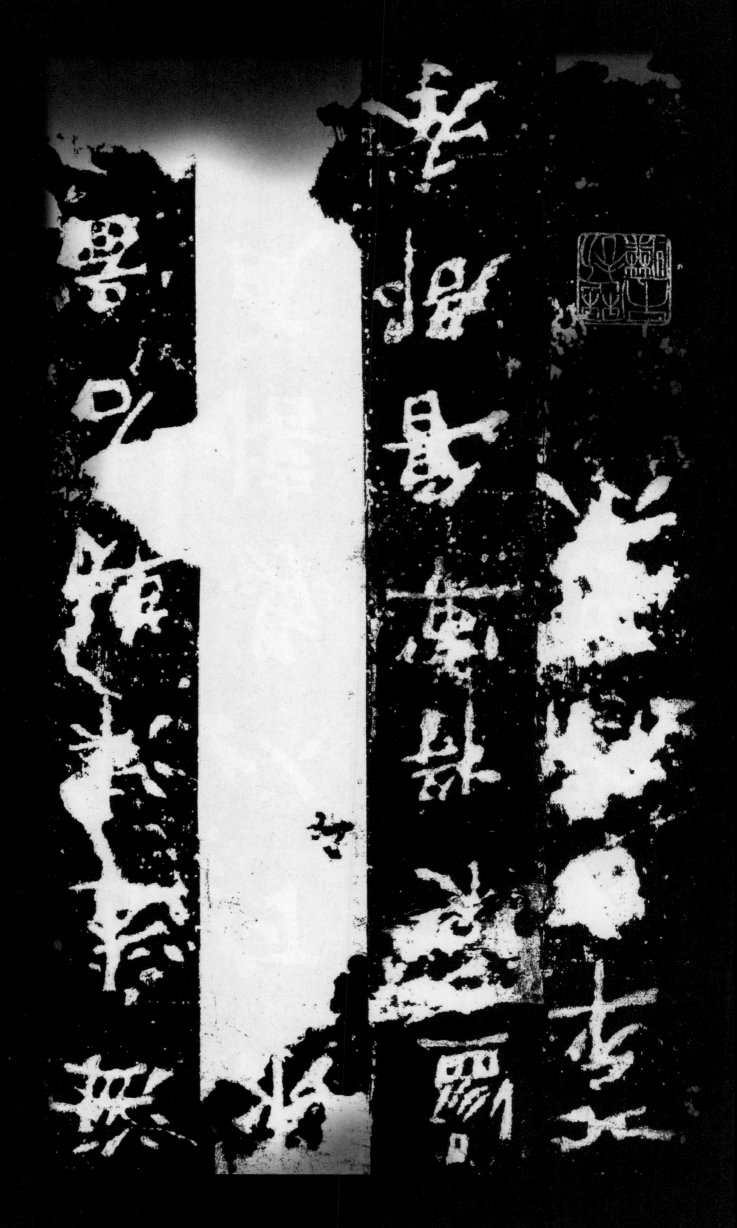

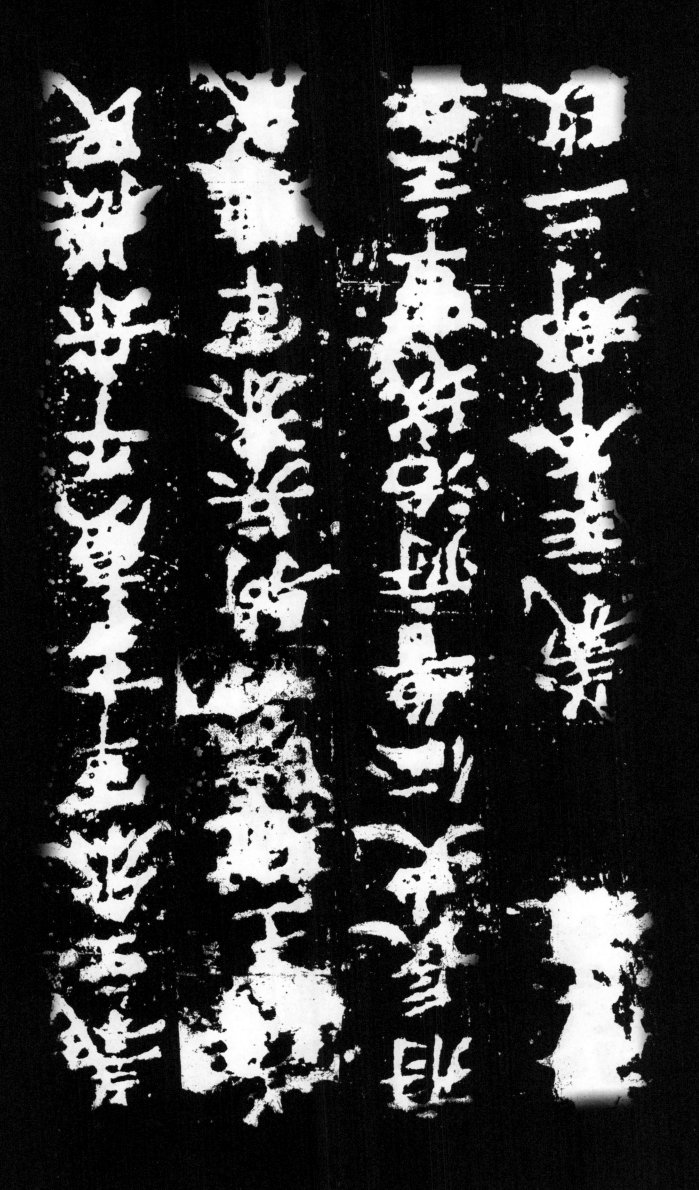

一九

北大汉简《老子》
□老子之道也不可
乙篇简影选印□□
兮无迹其上□下不
章简影选印□□
文章王老子之□兮

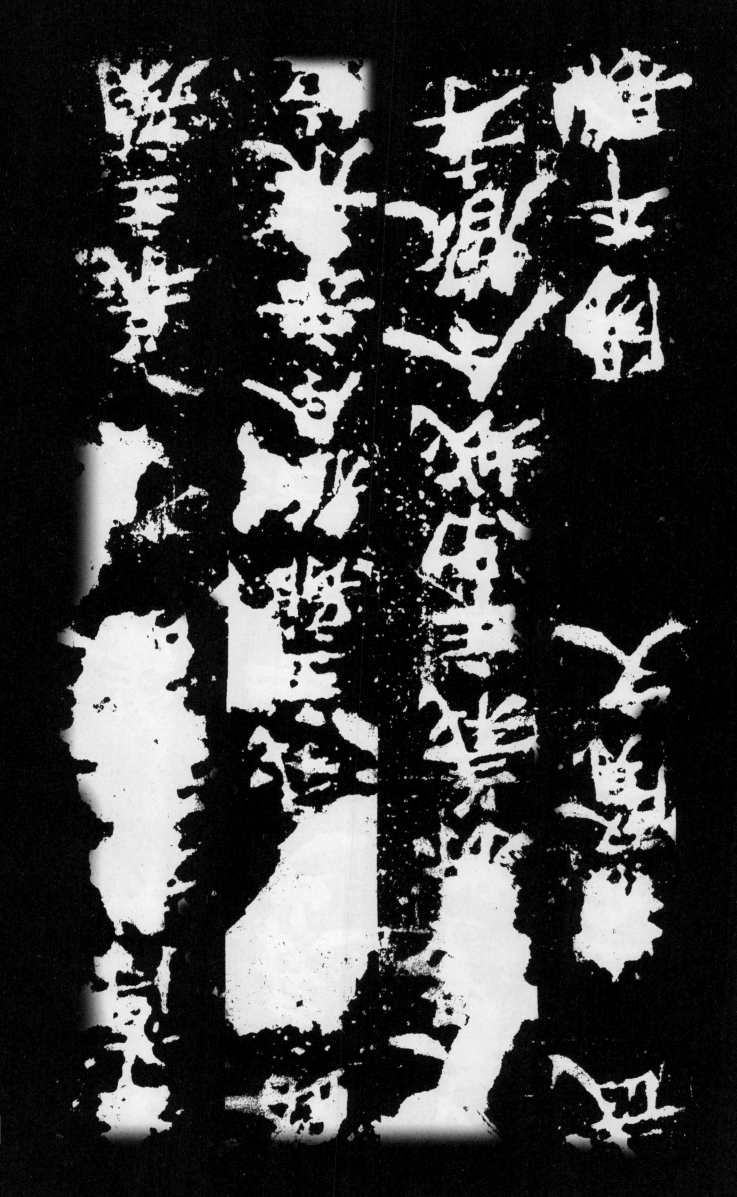

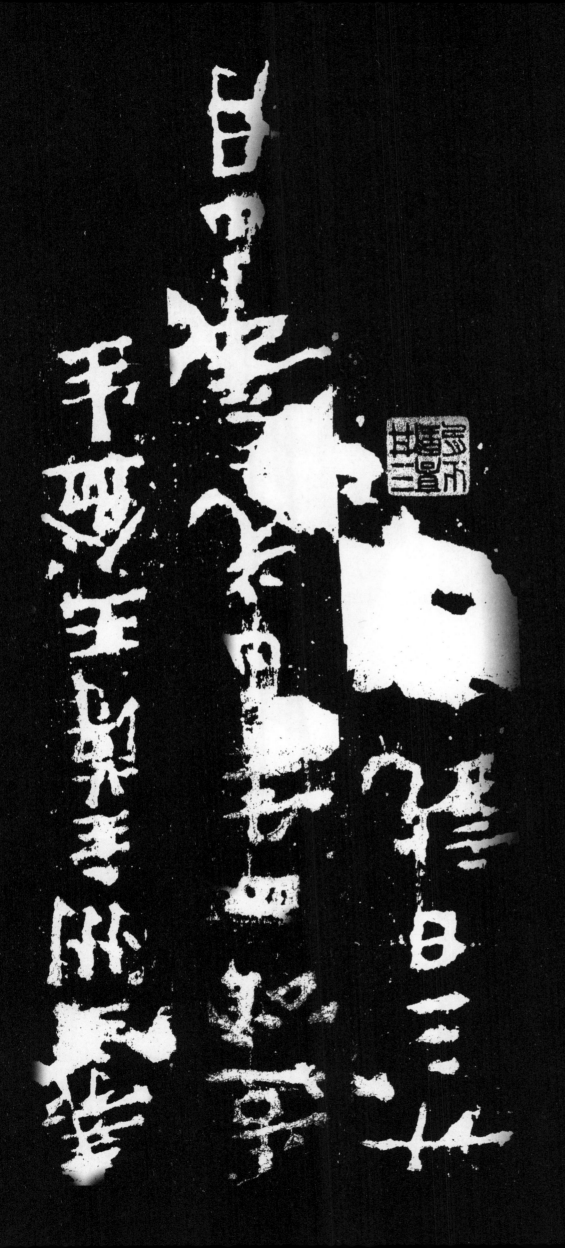

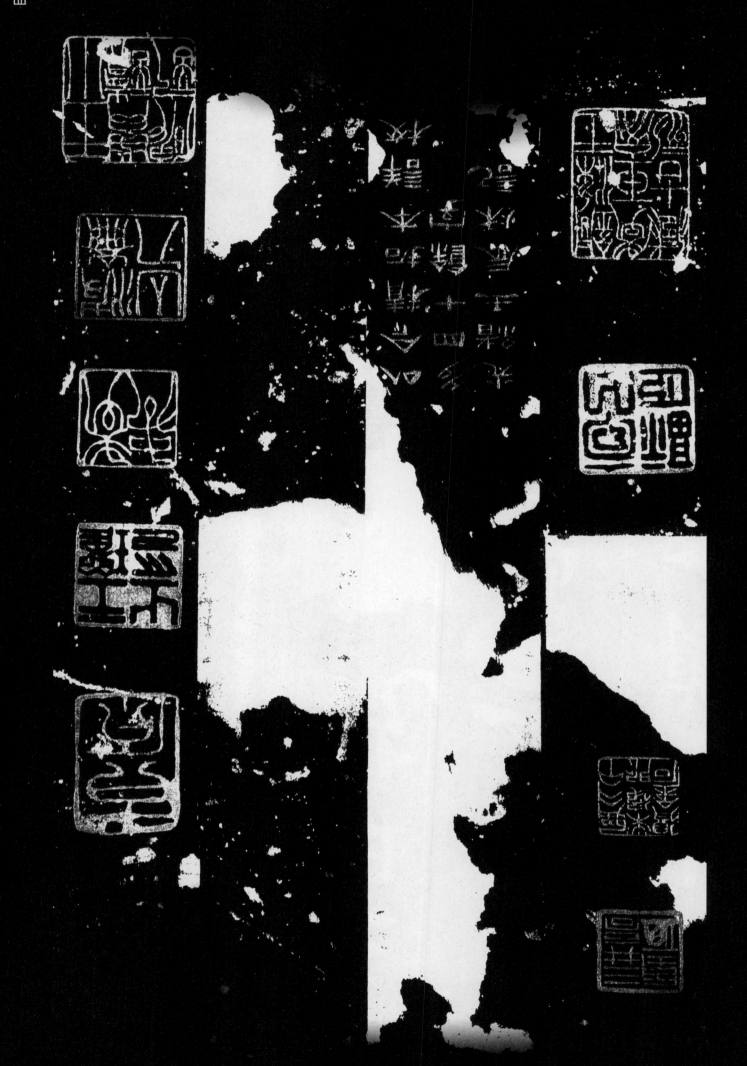

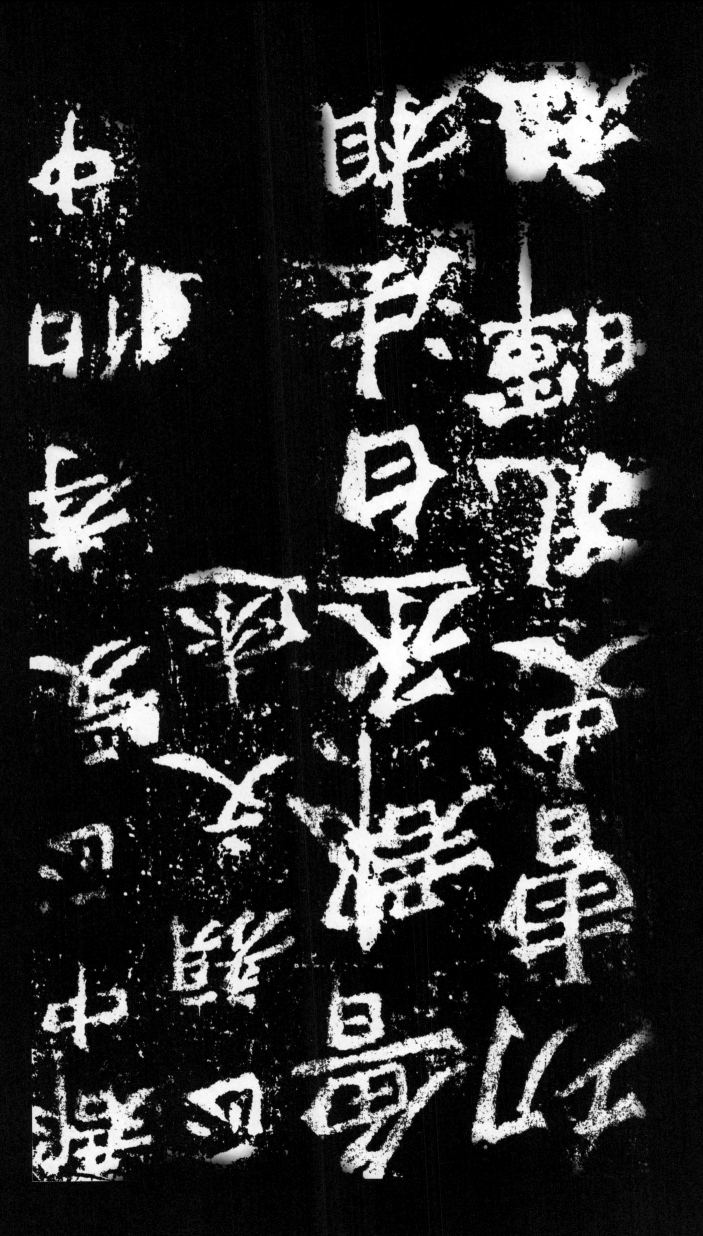

石鼓

战国(秦)石鼓文

此为其中一鼓

「吴人」

石鼓文是石刻文字

我国现存最早的

刻石文字

「石鼓」

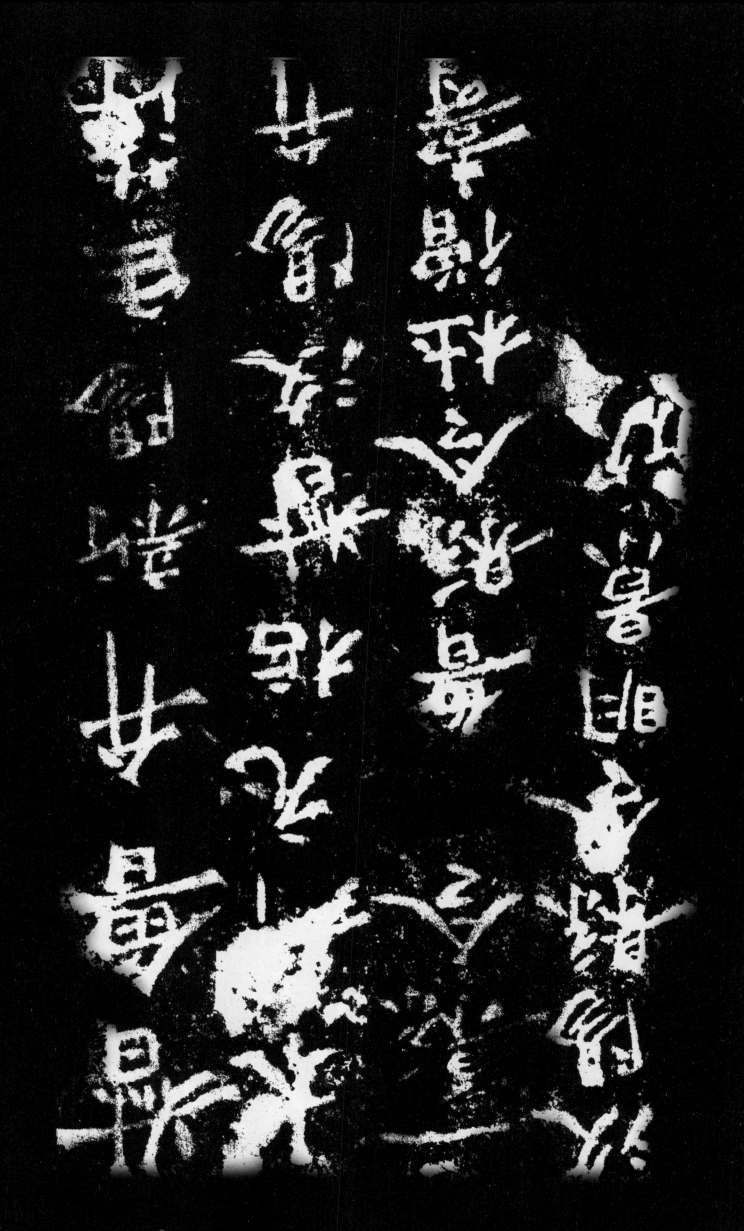

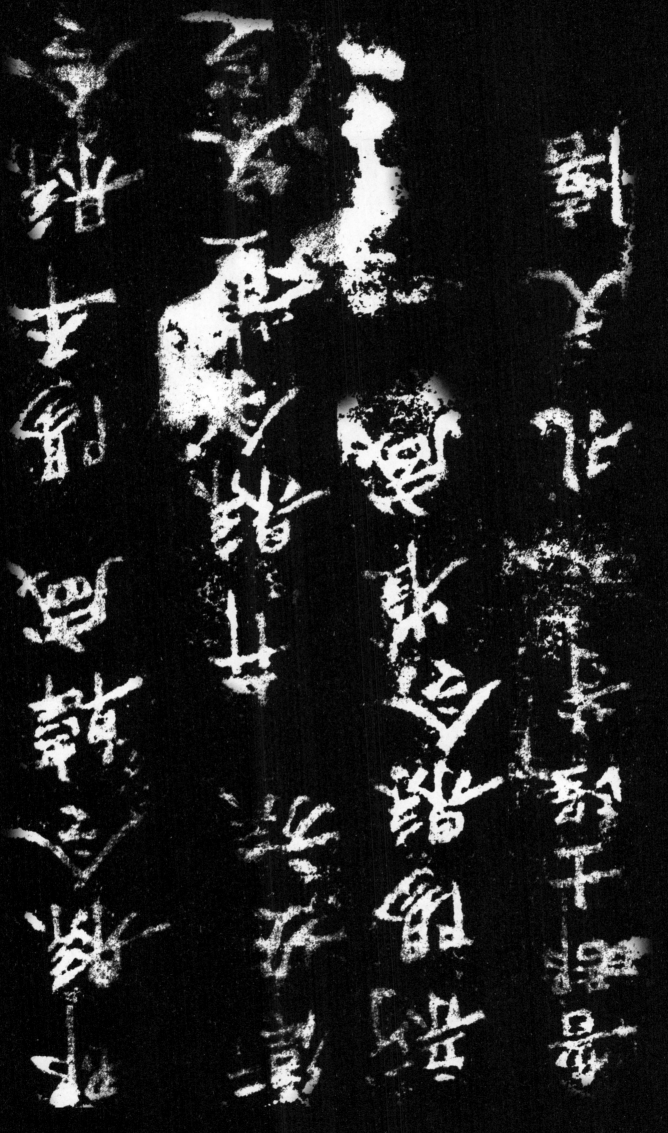

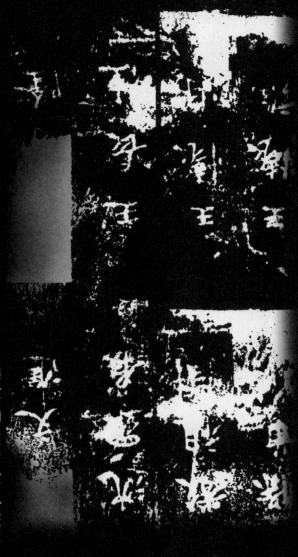

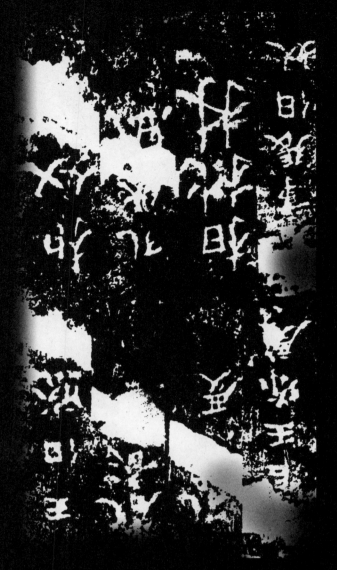

王□□王□□□□□其
王□□□王爵用乍厥
王□用□王□□□□

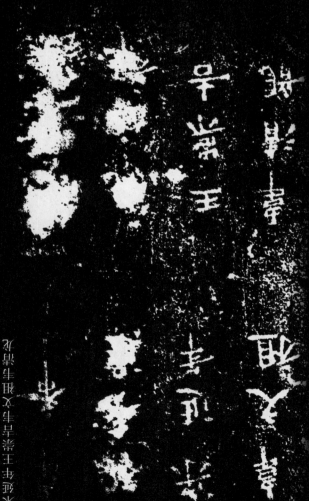

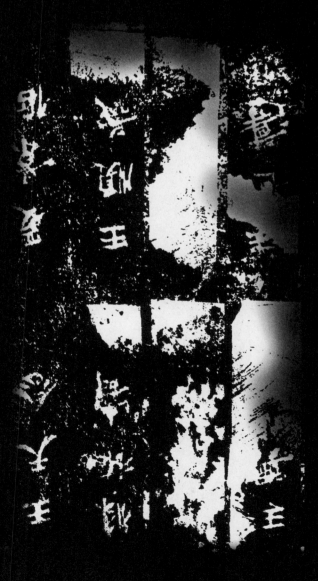

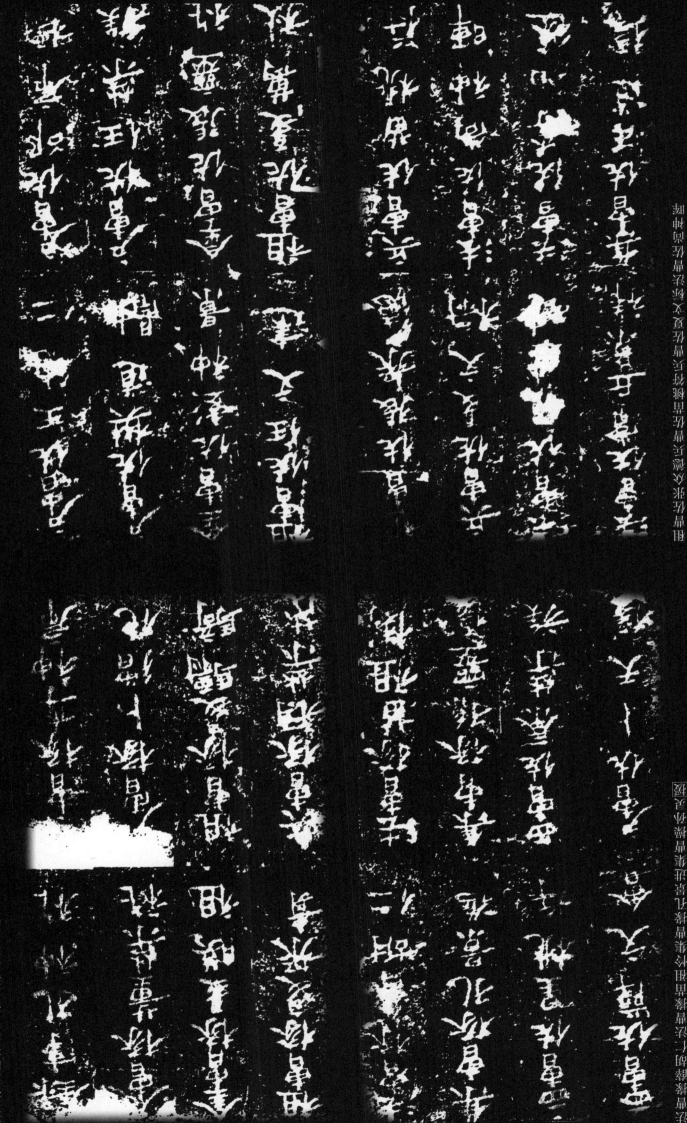
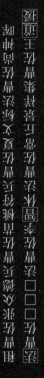

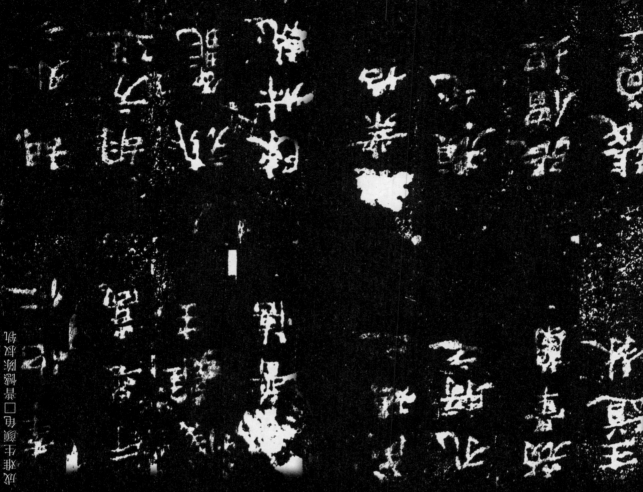

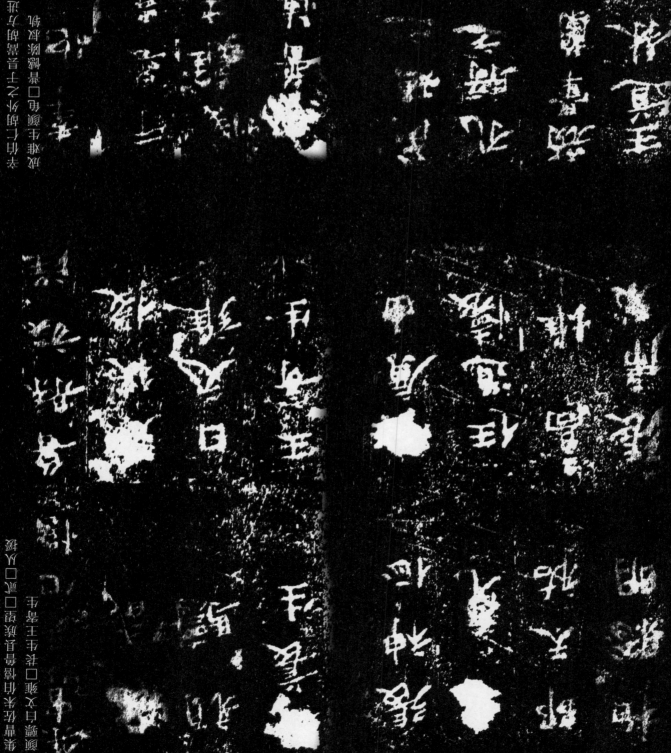

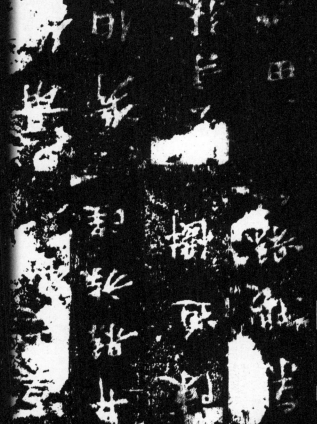

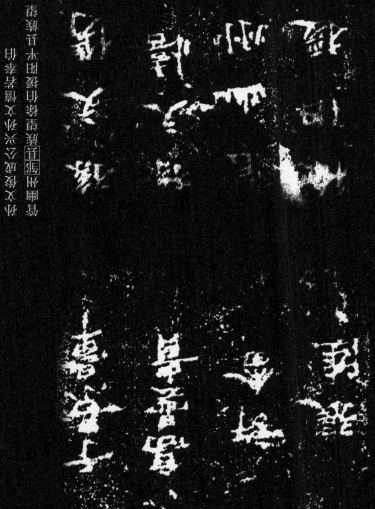

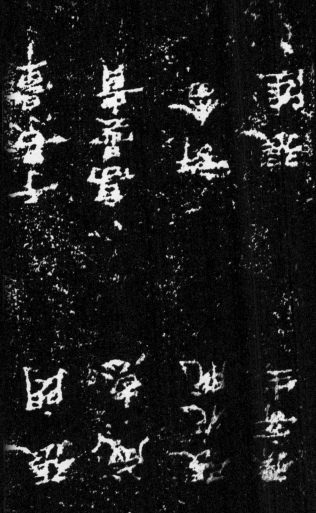

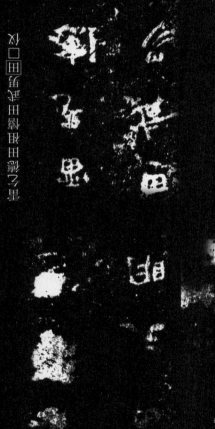

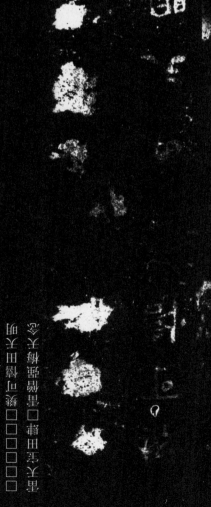

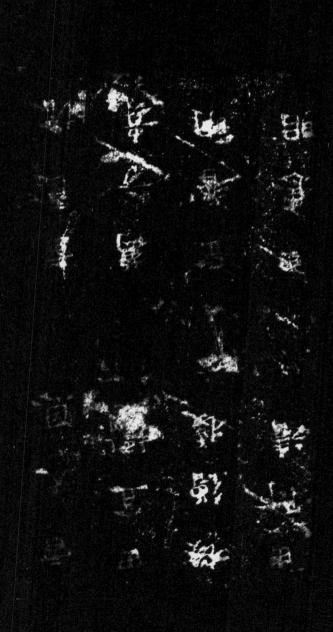

图书在版编目（ＣＩＰ）数据

张猛龙碑 ／ 刘开玺编著． —— 哈尔滨 ：黑龙江美术
出版社，2023.2
（中国历代名碑名帖原碑帖系列）
ISBN 978-7-5593-9056-1

Ⅰ．①张… Ⅱ．①刘… Ⅲ．①楷书－碑帖－中国－北
魏 Ⅳ．①J292.23

中国国家版本馆CIP数据核字(2023)第001737号

中国历代名碑名帖原碑帖系列——张猛龙碑

ZHONGGUO LIDAI MINGBEI MINGTIE YUAN BEITIE XILIE —— ZHANG MENGLONG BEI

出 品 人：于　丹

编　　著：刘开玺

责任编辑：王宏超

装帧设计：李　莹　于　游

出版发行：黑龙江美术出版社

地　　址：哈尔滨市道里区安定街225号

邮　　编：150016

发行电话：（0451）84270514

经　　销：全国新华书店

印　　刷：哈尔滨午阳印刷有限公司

开　　本：720mm×1020mm　1/8

印　　张：7

字　　数：58千

版　　次：2023年2月第1版

印　　次：2023年2月第1次印刷

书　　号：ISBN 978-7-5593-9056-1

定　　价：21.00元

本书如发现印装质量问题，请直接与印刷厂联系调换。